Picher

«La couleur de la Gaspésie»
«The colour of the Gaspé coast»

TEXTE DE CLAUDE PICHER
PRÉFACE DE DENIS PAQUET
VERSION ANGLAISE DE JONATHAN PATERSON

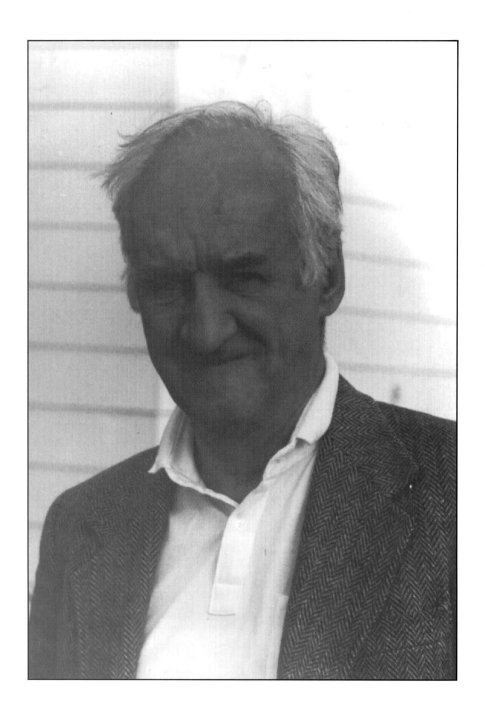

Claude Picher, 1990

COLLECTION

SIGNATURES

ÉDITIONS
BROQUET
INC

C.P. 310, LA PRAIRIE, QC, J5R 3Y3, (514) 659-4819

Données de catalogage avant publication (Canada)

Picher, 1927-

Picher : La couleur de la Gaspésie - The colour of the
Gaspé coast.
(Signatures. Anglais & français)
Texte en français et en anglais.

ISBN 2-89000-338-8

1. Picher, 1927- . 2. Gaspésie (Québec) dans l'art.
I. Titre. II. Collection.
ND249.P53A4 1992 759.11 C92-096970-4F

Couvert avant / Front cover : *Percé, 1991*
Couvert arrière / Back cover : *Les orignaux du Parc de la Gaspésie,* 1990

Photographies : Photo Express (Matane)
Eugène Kedl

Conception visuelle / Graphism : Antoine Broquet

Copyright © 1992
Éditions Broquet Inc.
Dépôt légal — Bibliothèque nationale du Québec
4e trimestre 1992

ISBN 2-89000-338-8

Pour leur aide à l'édition, l'éditeur remercie : Le Conseil des Arts du Canada, Le Ministère
des Affaires culturelles du Québec et le Ministère des Communications du Canada.

Préface

Je connaissais Claude Picher, le peintre. J'ai découvert l'homme à travers l'odyssée qui nous a conduits, avec le concours de la ville de Matane, à l'établissement de la Fondation qui porte son nom et dont il convient de présenter ici les traits essentiels.

Ayant amarré son atelier de peinture à la terre de Gaspésie, il y a plus de vingt ans déjà, Claude Picher en est devenu le chantre inconditionnel, mesurant son tempérament vif et ardent aux éléments d'une nature prodigieuse; il y a trouvé, plus qu'une source inépuisable d'inspiration, un défi à sa mesure ou plus justement à sa démesure! La démesure de la passion qu'il éprouve pour sa Gaspésie!

Il a donc voulu en perpétuer la farouche et fauve beauté, à peine altérée encore par la main de l'Homme et les vicissitudes du progrès.

Comme on donne la vie dans un élan d'amour, c'est par un acte de donation irrévocable qu'en septembre 1991, Claude Picher gratifiait la ville de Matane d'une collection permanente de cinquante tableaux illustrant autant de couleurs de sa Gaspésie Immortelle. Il s'engageait aussi à doter la ville de Matane d'une collection itinérante de cinquante autres tableaux pour mieux assurer, au Canada et à l'étranger, la promotion de sa terre d'adoption.

Pour satisfaire à cet idéal esthétique, la ville de Matane mettait donc sur pied, dès novembre 1991, la Fondation Claude Picher Inc. pour aider à conserver à jamais et à demeure, dans le domaine public, cet héritage hors du commun qui est d'ores et déjà accessible au grand public à la salle civique de l'hôtel de ville.

Cette corporation sans but lucratif a pour principal objet, comme le stipule sa charte, «*d'établir et de maintenir une fondation de charité vouée à l'avancement de l'éducation en général de la jeunesse, ... et vouée à la culture de l'esprit du Beau dans le*

Foreword

I used to know Claude Picher, the painter. In the course of the events that led, with assistance from the city of Matane, to the establishment of the foundation that bears his name and is briefly described below, I came to know Claude Picher, the man.

More than twenty years ago, Claude Picher fixed his studio in the Gaspé Peninsula. Since then he has become an unconditional eulogist of the Gaspé, measuring his lively, passionate personality against the prodigious elements of nature. Here he has found an undying source of inspiration and, as well, a challenge to match the outsize passion he feels for "his" Gaspé.

He has endeavoured to perpetuate its wild and savage beauty, as yet almost untouched by human hand and by the tribulations of progress.

Just as life originates in a surge of love, so did Claude Picher, by an irrevocable deed signed in September 1991, donate to the city of Matane a permanent collection of fifty paintings depicting the many colours of his immortal Gaspé. He further undertook to give the city of Matane another collection of fifty paintings that will form a travelling exhibition to promote his adopted home in Canada and abroad.

In obedience to this aesthetic ideal, the city of Matane established the Fondation Claude Picher Inc. in November 1991 to help preserve this exceptional heritage in the public domain for all time. The collection is already accessible to the public in the civic room of the town hall.

This non-profit corporation's principal goal, as stated in its charter, is to "establish and maintain a charitable foundation devoted to the advancement of the general education of young people, . . . and devoted to nurturing the spirit of Beauty in the visual arts, in music, in literature and, generally, in culture and, for these purposes, to provide scholarships, grants or

domaine des arts visuels, de la musique, de la littérature et de la culture en général et, aux fins ci-dessus, offrir des bourses d'études, de perfectionnement ou des prix aux étudiants les plus méritants dans les domaines mentionnés précédemment».

Avancement, Éducation, Jeunesse, Culture, Art et Beauté : autant de valeurs humanistes qui emmêlées les unes aux autres, tissent la toile de fond de toute une carrière. Avec la création de cette Fondation, le peintre voit se perpétuer ces valeurs en lesquelles il a toujours cru et laisse, en guise de testament, à ce coin de pays qui lui a permis de donner le meilleur de lui-même, un hymne pictural.

Au bout du compte, la ville de Matane voit son patrimoine culturel s'enrichir d'une façon aussi inespérée qu'exceptionnelle grâce à l'acte gratuit d'un artiste qui a su élever son art, et son âme, au-dessus des contingences de ce monde.

Pure générosité, souci d'éternité, soif d'immortalité, heureuse folie : peu importe les motivations profondes de la passion créatrice de l'artiste, la quête de l'esprit du Beau se nourrit de grandes exigences, s'abreuve aux plus nobles idéaux, ignore les complaisances de tout acabit et, pour cela même, n'a de prix que celui de la liberté! Claude Picher, un homme libre! Totalement dédié à l'exercice de son art! Voilà, tout est dit. Et tout s'explique.

Claude Picher, Matane vous sait gré de votre don inestimable et de l'exellence de votre talent.

Claude Picher, merci! Que la lumière de Gaspésie vous conserve longue vie!

Denis Paquet
le 22 avril 1992.
Président de la Fondation Claude Picher
et directeur général de la ville de Matane

prizes to the most deserving students in the above-mentioned fields."

Advancement, Education, Youth, Culture, Art and Beauty — humanistic values that, together, make up the backdrop of an outstanding career. With the creation of the Foundation, the artist has perpetuated these values in which he has always believed and leaves, as a testament to this region that has enabled him to give the best of himself, a pictorial hymn of praise.

In the final analysis, the cultural heritage of Matane has been enriched, in a unique, undreamed-of manner, by the gracious act of an artist who has elevated his art — and his soul — above worldly concerns.

Simple generosity, a concern for eternity, a thirst for immortality, or a fortunate touch of madness — whatever the profound motivations of the artist's creative passion, the quest for Beauty is exacting. It draws upon noble ideals, ignores every kind of compromise and has only one reward : freedom. Claude Picher is a free man, totally dedicated to the pursuit of his art. That is all. And it explains everything.

Claude Picher, Matane thanks you for your inestimable gift and for the excellence of your talent.

Thank you, Claude Picher. May the light of the Gaspé bring you long life.

Denis Paquet
April 22, 1992.
President of the Fondation Claude Picher
and Director-General of the city of Matane

NOTRE PEINTURE DOIT S'IDENTIFIER À NOTRE PAYS

Je ne partage pas l'avis de ceux, fort nombreux, qui pensent que les débuts de «l'art vivant» au Québec coïncident plus ou moins avec le retour de Pellan en 1940. Pas plus que je ne crois que les influences directes de l'École de Paris, malgré leur attrait du moment et l'esprit de «nouveauté» qui s'en dégageait, aient été déterminantes pour l'originalité de notre peinture. Et que dire de Borduas et de son «Refus Global» de 1948, sinon que les aventures automatistes et plasticiennes qu'il a engendrées et qui prétendaient nous faire sortir de notre enfermement régionaliste nous ont pour longtemps enfermés dans le carcan de la nouveauté et de l'internationalisme à tout prix ! Combien de talents réels ont été écrasés à cette époque — et le sont encore — par l'admiration outrancière portée à tout ce qui vient d'ailleurs, notamment de Paris et de New York !

À l'occasion de la participation du Canada à la Biennale de Venise en 1952, un critique d'art européen, analysant les manifestations picturales des différents pays représentés, écrivait que les œuvres canadiennes semblaient *volontairement* s'éloigner de tout caractère national et se contentaient d'être à la remorque de l'art français contemporain, ne reflétant dans l'ensemble aucune manière de sentir ni aucune forme d'expression précise qui aient pu manifester l'influence marquante du pays qui les avait produites !

OUR ART MUST BE IDENTIFIED WITH OUR COUNTRY

I do not share the opinion of those, and they are many, who think that the beginnings of "living art" in Quebec coincide approximately with Alfred Pellan's return from Paris in 1940. No more do I believe that the direct influence of the Paris School, despite its momentary attraction and novelty, have had a decisive effect on the originality of our art. What can one say of Paul-Émile Borduas and his *Refus global* of 1948, except that the *Automatistes* and the *Plasticiens* who followed them, far from freeing us of our regionalistic blinders, locked us for a considerable time into a straitjacket of novelty and internationalism at any cost. How many authentic talents were crushed during this period — and still are — by this wanton admiration for everything that comes from somewhere else, especially if it comes from Paris or New York.

On the occasion of Canada's participation in the 1952 Venice Biennial, an European art critic, analysing the pictorial representation of the various participating countries, wrote that the Canadian works seemed to be *deliberately* distanced from any national character and content to follow the model of contemporary French art, not generally reflecting any kind of feeling or precise form of expression that might reveal any marked influence of the country that produced them !

Nos peintres, jeunes et moins jeunes, n'auraient-ils pas grand avantage à méditer sérieusement cet énoncé de Renoir : «Un peuple, sous peine de bêtise, ne doit pas s'approprier ce qui n'est pas de sa terre, autrement on arrive vite à une sorte d'art universel et sans physionomie».

Notre art pictural ne doit pas plus s'identifier à celui de la France qu'à celui de tout autre pays, mais bien à nous-mêmes, à ce que nous sommes, à notre manière de sentir. Mais avec ce déluge actuel de formes et de techniques alambiquées, avec le retour à des matériaux souvent sortis des poubelles, je crois que nous avons presque raté notre chance de créer un art qui nous définisse vraiment et ce, justement au moment où, plus que jamais, nous clamons au monde entier notre spécificité !

Je remarque avec étonnement, et parfois même avec nostalgie, que, dans le domaine des arts, il n'y a, pour ainsi dire, plus d'opposition, ni de la part du public ni de celle de la critique: aucune voix discordante, presque plus de remise en question. Tout est pour le mieux dans le meilleur des mondes !

Comme nous avons permis aux capitaux étrangers de dominer notre économie, nous avons laissé Louis Hémon écrire Maria Chapdelaine avant nous ! Bien longtemps, il est vrai, nous avons eu l'excuse d'être sous la tutelle de la France et de l'Angleterre. Aussi, nos premiers orfèvres tout comme nos premiers architectes ont-ils laissé des œuvres peu

Our artists, young and old, would be well-advised to give careful thought to Renoir's words : "A people, at the risk of stupidity, must not appropriate what does not belong to its land, or this will lead quickly to a sort of faceless universal art."

Our pictorial art should no more be identified with French art than with that of any other country; it must be ours, identified with what we are, with our way of feeling. In the current flood of convoluted forms and techniques, with the return to materials that often come straight from the garbage, I believe we have almost missed our chance to create an art that truly defines us — even while, more than ever, we proclaim our specificity to the whole world!

I am astonished, sometimes nostalgically, that in the arts there is no longer any opposition to speak of, either from the public or from the critics : there are no discordant voices, and hardly any questioning. Everything is for the best in the best of worlds!

Just as we have allowed foreign capital to dominate our economy, we let Louis Hémon write *Maria Chapdelaine* before us ! For a long time, admittedly, we had the excuse of being under the stewardship of France and then of England. Thus our first silversmiths and our first architects left works that are little influenced by the new physical and spiritual

Claude Picher visite l'atelier de Pellan pour le Musée du Québec en 1951.

In 1951, Claude Picher visits Pellan's studio in the name of the Musée du Québec.

marquées par le nouveau climat, tant physique que spirituel, où elles ont été conçues. Quant à nos premiers paysagistes d'importance, c'étaient des officiers anglais venus au pays avec la Conquête de 1759, tandis que nos portraitistes Antoine Plamondon et Théophile Hamel se sont évidemment inspirés de la technique de leurs confrères français de la même époque. Mais, même aux XVIIe et XVIIIe siècles, on trouve des portraits, sculptures et pièces d'argenterie d'une certaine originalité engendrée par une légère gaucherie ou encore une touchante naïveté.

De toute façon, plus d'une raison expliquent que nos premiers balbutiements artistiques aient été fortement inspirés par l'Europe. Mais aujourd'hui, alors que même les plus lointaines colonies d'Afrique et d'Asie ont réussi à couper le cordon ombilical, comment pouvons-nous justifier une production coloniale, terne dans son éclectisme, édulcorée par les multiples influences que certains défendent au nom de l'internationalisme ?

Avant de prétendre à l'internationalisme, Dostoïevsky, Goya, Faulkner, Renoir, Courbet et Orozco ont exprimé l'essence de leur pays avec force. Certains esprits cultivés — et Dieu merci il en existe encore ! — pourraient trouver mes propos sévères. Mais je parle pour ces jeunes qui, lors de leurs cours au sein de cette nouvelle école de la Révolution tranquille, n'ont pas eu la chance de découvrir le passé. Pour nombre d'entre eux (et je l'ai vérifié à maintes reprises), le monde commence en 1960.

climate in which they were conceived. And our first notable landscape painters were English officers who arrived after the Conquest of 1759. Antoine Plamondon and Théophile Hamel, our portrait painters, clearly drew their inspiration from the work of their French contemporaries. However, even in the seventeenth and eighteenth centuries, there are also portraits, sculptures and silverware that present a certain originality due to a slight awkwardness or even a touching naiveté.

There are a number of reasons for the strong European influence on our first faltering steps in the arts. Today, however, when even the most far-flung colonies in Africa and Asia have succeeded in cutting the umbilical cord, how can we justify our colonial output, our drab eclecticism watered down by multiple influences that some defend in the name of internationalism?

Before laying claim to international value, Dostoevski, Goya, Faulkner, Renoir, Courbet and Orozco forcefully expressed the essence of their countries. Some cultivated spirits — thank God they still exist — may find my words severe. But I am speaking for those young people who did not have a chance to discover the past in their classes at the new school of the Quiet Revolution. For many of them (and I have verified this many times), the world began in 1960.

Jamais l'idée ne nous viendrait, même en ne jetant qu'un coup d'œil rapide à leurs œuvres, de prendre Goya pour un peintre français ni de croire Renoir américain ! Il est pour le moins étrange qu'un peuple comme le nôtre qui, avant 1939, était très en retard sur tous les mouvements de pensée européenne, ait osé, dès la fin de la Deuxième Guerre mondiale, et ce, après avoir plus ou moins digéré de multiples reproductions d'art, entendu tous les disques du monde et lu les derniers ouvrages publiés, non seulement se prétendre au même niveau que la pensée européenne, mais encore s'imaginer l'avoir dépassée ! Et à un point tel que, dans beaucoup de galeries d'avant-garde canadiennes, on se croirait à Paris ou encore à New York !

Peu d'amateurs d'art parlent ainsi. On a perdu le sens de l'indignation. En 1991, au Musée des beaux-arts du Canada, Jana Sterbak allait même jusqu'à exposer une «robe de viande» faite de tranches de bœuf ajustées sur un mannequin pour protester contre toute forme de contamination... artistique. Le ministère de la Santé, lui, exigeait que les tranches de bœuf soient remplacées tous les deux jours... pour éviter tout danger de transmission de maladie. Je me passerai de commentaires.

Dans la même veine, en mars 1990, le Musée National du Canada achetait pour la «modique» somme de 1 800 000$, une peinture de l'artiste minimaliste américain Barnett Newman intitulée «Voice of Fire» et constituée de trois barres verticales de différentes cou-

We would never dream, even merely glimpsing at their works, of taking Goya for a French artist or Renoir for an American ! It is for the least strange that a people like ours which, before 1939, lagged far behind all the European schools of thought, should have dared, right after the end of the Second World War, and after half-digesting a large number of reproductions, half-listening to all the records in the world and half-reading the latest publications, to pretend not only to have reached the level of European thought but to have surpassed it! To the point that, in many avant-gardist galleries in Canada, you would think you were in Paris or New York !

Few art-lovers speak like this. We have lost our sense of indignation. In 1991, at the National Gallery of Canada in Ottawa, Jana Sterbak went so far as to exhibit a "dress" made of strips of beef wrapped around a tailor's dummy, to protest against all forms of artistic contamination. The Department of Health and Welfare, however, required the beef to be replaced every two days, to avoid any possibility of transmitting disease. No comment !

In the same vein, in March 1990 the National Gallery spent the reputedly modest sum of $1,800,000 on a painting called "Voice of Fire", by the American minimalist artist Barnett Newman. The painting consists of three vertical bars in different colours. And

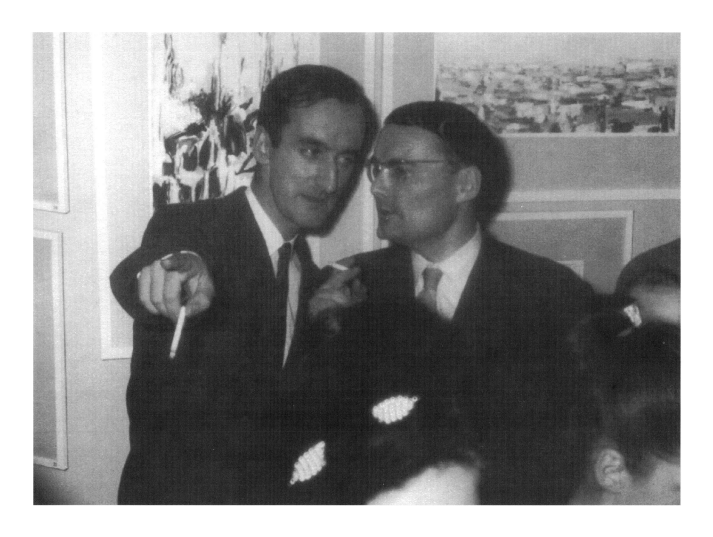

Claude Picher et l'écrivain Hervé Bazin lors d'une exposition à Québec, en 1958

Claude Picher and the French author Hervé Bazin at an exhibition in Quebec City, in 1958.

leurs. Ce montant représentait plus de la moitié du budget d'achat du Musée !

Le député Félix Holtmann convoqua la directrice du Musée pour lui demander une explication. Tout ce qu'elle trouva à dire c'est que Barnett Newman avait quelques toiles à l'Exposition universelle de Montréal en 1967 et qu'il avait eu une certaine influence sur Tousignant et Molinari !

J'ai écrit à M. Holtmann pour lui dire qu'à mon humble avis, il aurait été préférable de dépenser l'argent des contribuables autrement, comme par exemple en offrant des bourses à différents artistes. Je dois avouer cependant que sa réponse fut très polie.

Avons-nous reçu le mandat de devenir l'inventaire, le dépositaire du style des autres ?

Bien sûr, une peinture authentiquement canadienne ne doit pas se limiter au paysage traditionnel, où la maison de l'habitant disparaît sous la neige, ou encore à des personnages portant tuque et ceinture fléchée ! Ceux-là même qui pourfendent cette forme de peinture n'oseraient jamais reprocher à Pierre Brueghel d'avoir peint avec force détails les paysans flamands. Comme l'ont décrété Saint Borduas et l'avant-garde, si le sujet n'existe pas en art, comment reprocher à un artiste de privilégier un sujet plutôt qu'un autre ?

Il y a eu des efforts — et des réussites — dans le sens d'un art typiquement québécois.

the amount is more than half the Gallery's annual budget !

Felix Holtmann, M.P., summoned the Gallery's director to provide an explanation. All she could find to say was that Barnett Newman had shown a few paintings at Expo 67 in Montreal and that he had influenced Tousignant and Molinari!

I wrote to Mr. Holtmann to say that, in my humble opinion, it would have been better to spend the taxpayers' money in some other way, for example by giving grants to various artists. And I must admit that his answer was polite.

Have we been given a mandate to become stockkeepers and warehousers of others' styles?

Of course an authentic Canadian style of painting cannot be limited to traditional landscapes, with *habitants'* cabins disappearing under the snow, or to people wearing tuques and traditional sashes. Yet those who assail this form of art would never reproach Pieter Brueghel his detailed paintings of Flemish peasants. If as "Saint" Borduas and the avant-garde have decreed, art has no subject, how can one reproach an artist for preferring one subject to another?

There have been attempts — and successes — in the direction of typically Quebec

Roger Matton et Gilles Vigneault en musique; Gabrielle Roy, Roger Lemelin, Victor Lévy-Beaulieu, Marcel Dubé et Michel Tremblay en littérature; Suzor-Coté, Ozias Leduc, Marc-Aurèle Fortin, Philip Surrey, Clarence Gagnon et René Richard en peinture ont tous essayé et réussi, du moins en partie, à exprimer cette terre, ce peuple qui est le nôtre, en transcendant ses qualités et ses défauts.

Mais aujourd'hui quel jeune peintre se rappelle de ces pionniers et du Groupe des Sept et oserait encore s'en inspirer ?

Avec le recul, je sens que nous avons été des girouettes inconséquentes, tournant inconsidérément à tous les vents de la mode avec une constance ahurissante ! Et, de nos jours, dans tous les arts, la mode change chaque année, et l'on crée ou brise les vedettes au gré des vents.

Je ne citerai que quelques-unes des déclarations qui ont voulu justifier ces influences étrangères incompatibles à notre mentalité, et que plusieurs peintres ont considérées comme un triomphe. Il faut nommer les auteurs de ces idées, non dans un but de polémique, mais bien parce que, depuis 1940, ils sont les porte-parole de cette mentalité générale.

Voici une citation de Maurice Gagnon, inspirée de John Lyman. il voulait exagérer notre affinité avec la France et justifier l'évolution de notre art en l'identifiant à l'art français contemporain :

art forms. In music, Roger Matton and Gilles Vigneault; in literature, Gabrielle Roy, Roger Lemelin, Victor Lévy-Beaulieu, Marcel Dubé and Michel Tremblay; in pictorial art, Suzor-Coté, Ozias Leduc, Marc-Aurèle Fortin, Philip Surrey, Clarence Gagnon and René Richard. All have tried and, at least in part, succeeded in expressing this land, this people that is ours, by transcending its qualities and its faults.

What young painter of today remembers these pioneers, or the Group of Seven? Who would still dare to draw inspiration from them?

With hindsight, I feel that we have been mindless weathervanes, turning thoughtlessly with all the winds of fashion — and with stupefying regularity! In all the arts, fashions now change every year, and stars are made and broken at each change of the wind.

I wish to reproduce just a few of the declarations that were made to justify these foreign influences incompatible with our way of thinking — and that some artists have thought to be a triumph. I must name the authors of these ideas, not to attack them personally but because they have been the spokesmen of this general mind-set since 1940.

Let me quote from Maurice Gagnon, drawing on John Lyman. He wished to emphasize our affinity with France and justify the evolution of our art by identifying it with contemporary French art :

«Parce que nous sommes Français d'esprit et que nous serons tous Canadiens, nous avons pu édifier et nous pourrons construire dans l'ordre d'une pure tradition».

"Because we are French in spirit and will all be Canadians, we have been able to build and will continue to build in the orderliness of an undiluted tradition".

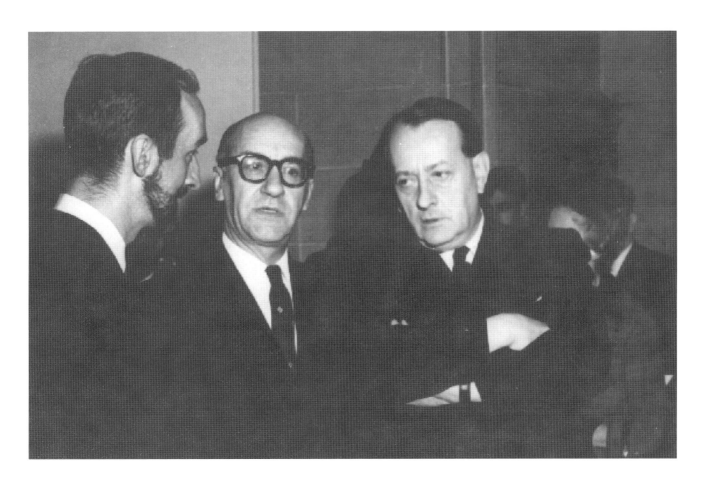

Claude Picher, directeur adjoint, avec le ministre des affaires culturelles M. Georges-Émile Lapalme et André Malraux, le ministre des affaires culturelles de France, lors de l'exposition à l'occasion de la rénovation du Musée du Québec, en 1964.

Claude Picher, assistant director, with Georges-Émile Lapalme, minister of cultural affairs, and André Malraux, the minister of cultural affairs of France, at an exhibition on the occasion of the renovation of the Musée du Québec, in 1964.

À considérer la musique que nous écoutons, les émissions diffusées par notre télévision, la banalité de nos lectures et la langue parlée par nos étudiants, nous sommes bien loin de l'esprit français.

Si un Canadien vit en France assez longtemps, peut-il nier ressentir ces caractères qui le différencient, même si, comme moi, il admire la France au plus haut point ? Qui refusera d'admettre ne pas avoir ressenti un complexe d'infériorité devant la facilité d'expression des Français en général, et même de nos ancêtres du Poitou, de la Vendée, de la Bretagne et de la Normandie ? Mais plutôt que d'avoir honte de ce complexe, ne devrions-nous pas nous réjouir de notre réserve et tenter de l'expliquer et de nous en servir. L'allure pseudo-française qu'affectent certains Canadiens qui ont séjourné en France sonne faux chez nous. Même s'ils prétendent épater certains naïfs, ils devraient se rendre compte que quelques préciosités de langage et dégustations de vins fins ne feront jamais d'eux des Français pure laine !

Il y a quelques années, le Père Alain-Marie Couturier, qui se proposait comme censeur autorisé de notre peinture, tout en admettant ne rien connaître aux mœurs canadiennes, connaissance qu'il croyait réservée aux seuls sociologues, écrivait :

«La bonne peinture au Canada, c'est encore la peinture de l'École de Paris, et honni soit qui mal y pense.»

Considering the music we listen to, the programs we see on television, the banality of our reading and the language spoken by our students, we are far from French in spirit.

If a Canadian lives in France for a fairly long time, can he deny feeling these characteristics that make him different, even if, as I do, he greatly admires France ? Who can refuse to admit feeling an inferiority complex faced with the ease of expression of the French in general, and even of our ancestors in Poitou, Vendée, Brittany and Normandy ? But instead of being ashamed of our inferiority, should we not rejoice in our reserve, try to explain it and make use of it? The pseudo-French bearing affected by some Canadians who have lived in France sounds false here at home. Even if they think they can impress a few yokels, they should realize that a smattering of linguistic affectation and wine-tasting will never turn them into true Frenchmen !

A few years ago, Father Alain-Marie Couturier, setting himself up as an official censor of our art, while admitting that he knew nothing of Canadian customs (he thought such knowledge was reserved only for sociologists) wrote :

"Good painting in Canada is still the Paris School, and too bad for those who think ill of it."

Que la peinture de l'École de Paris ait amené du sang neuf après deux mille ans d'une civilisation arrivée à un certain degré d'épuisement, il ne faut point douter. Vouloir que notre peinture soit celle de l'École de Paris, alors que nous ne sommes plus Français, ou si peu, après 458 ans d'une vie dure dans un pays si différent, ne serait-ce que par le climat, dénote un manque total de jugement !

Je pense surtout aux peintres québécois, comme Omer Parent, ancien directeur de l'École des Arts visuels de l'Université Laval, qui copiaient des toiles de Braque en se croyant d'avant-garde ! Parallèlement, d'autres ont voulu se hausser jusqu'à l'art des Bonnard, Matisse, Picasso, Estève, Pignon, et plus récemment à celui des peintres dits abstraits, tels Schneider, Manessier, Bazaine, Mondrian, etc.

Plus que tout autre peintre de même nationalité, le grand peintre américain Albert Ryder, bien que peu connu, nous semble avoir enrichi l'art de son pays, un peu comme le fit Edgar Allan Poe en littérature. Bien qu'il fût contemporain des débuts de l'art moderne, il rejeta les influences européennes. En partant d'un thème universel, à savoir celui de la mer infinie et de l'émotion de l'homme devant celle-ci, Albert Ryder chercha plus à édifier une œuvre qu'à trouver une nouvelle manière de faire, ce qui fut le cas des dadaïstes et des cubistes. Il nous livre le message sincère et hautement émotif d'un artiste qui regarde la mer, s'émeut de sa grandeur

There is no doubt that the art of the Paris School introduced new blood after two thousand years of a civilization that had reached a certain weariness. But wanting our art to be that of the Paris School, when we are no longer French, or barely so, after 458 years of a harsh life in a country that is so different, if only in its climate, shows a complete lack of judgement !

I am thinking particularly of Quebec painters like Omer Parent, previously director of the École des arts visuels at Laval University, who copied canvases by Braque and thought he was avant-garde ! Others have similarly tried to raise themselves to the artistic level of Bonnard, Matisse, Picasso, Estève, Pignon and more recently the so-called abstract painters like Schneider, Manessier, Bazaine, Mondrian, etc.

More than any other painter of his nationality, the great but little-known American painter Albert Ryder seems to me to have enriched the art of his country, somewhat as Edgar Allan Poe did in literature. While Ryder was contemporary with the beginnings of modern art, he rejected European influence. With a universal theme as his starting point — the sea's infinity and man's emotion before it — Ryder sought rather to build a body of work than to find a new way of working, as the Dadaists and Cubists did. He transmits to us the sincere and highly emotional message of an artist who looks at the sea, is moved by its sometimes horrifying greatness

17

parfois effrayante et fait comprendre à un groupe d'hommes de son siècle, qui s'en nourrissaient et luttaient contre elle, une certaine façon d'être émus par elle. Ryder s'émeut devant la mer — thème universel — d'une façon bien différente de celle de Turner ou encore de Monet. Voilà la diversité d'interprétation que l'art exige.

Voulant nier la valeur de tout sentiment national dans les arts plastiques, le Père Couturier nous dit encore :

> «En art, un principe absolu c'est un maximum de singularité, c'est le maximum d'individualisme qui assurent le maximum d'universalité. Et c'est là ce qui condamne sans merci, non seulement au nom des lois de l'art, mais aussi au nom de la vérité humaine, tout académisme, tout nationalisme en art.»

Ce qui pèche dans cet énoncé qui n'avait pour but que de faire abandonner aux Québécois leurs paysages typiques et leurs scènes de villes à peu près figuratives, c'est que la vue d'un seul Renoir nous fait sentir toute la France, que la lecture d'un seul poème de Verlaine ou de Baudelaire a le même effet. Et si on écoute attentivement le poème symphonique Finlandia de Sibélius, on entend le vent d'un pays froid et rude transposé dans une poésie magnifique. Donc, une seule grande œuvre magnifie, identifie et transcende le pays qui l'a créée.

and communicates his own way of being moved by it to a group of men of his time who lived by the sea and struggled against it. Ryder's emotions, faced with the eternal theme of the sea, are very different from those of Turner or of Monet. That is the diversity of interpretation that art requires.

Father Couturier, wishing to deny the value of any national sentiment in the fine arts, also said :

> "In art, it is an absolute principle that a maximum of singularity and a maximum of individualism ensure a maximum of universality. Not only by the laws of art, but as a matter of human truth, that is what condemns without reprieve all academicism or nationalism in art."

The problem with this statement, intended to make Quebecers abandon their typical landscapes and their more-or-less representational cityscapes, is that the sight of a single Renoir makes us feel the whole of France, and reading a single poem by Verlaine or Baudelaire has the same effect. If you listen carefully to Sibelius' symphonic poem *Finlandia,* you can hear the wind of a cold, harsh country transposed into magnificent poetry. A single great work, therefore, magnifies, identifies and transcends the country that created it.

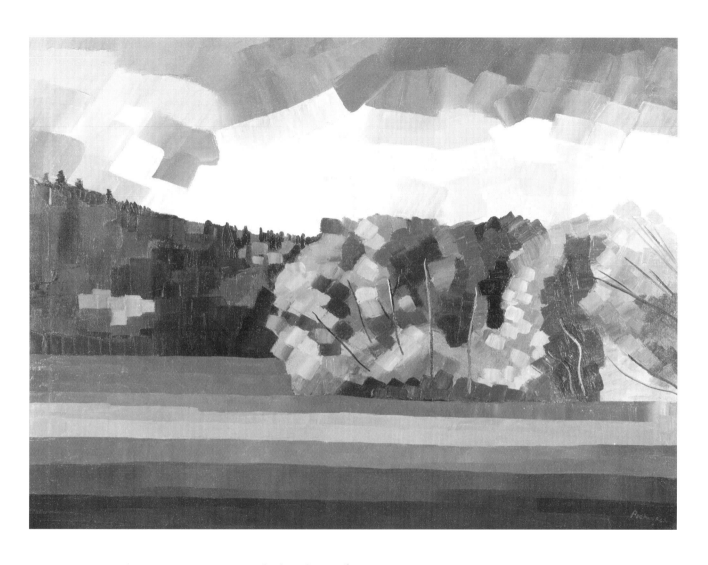

Splendeur d'automne, 1989
Huile sur toile / Oil on canvas
76,2 x 101,7 cm (30" x 40")
Collection particulière, Trois-Rivières

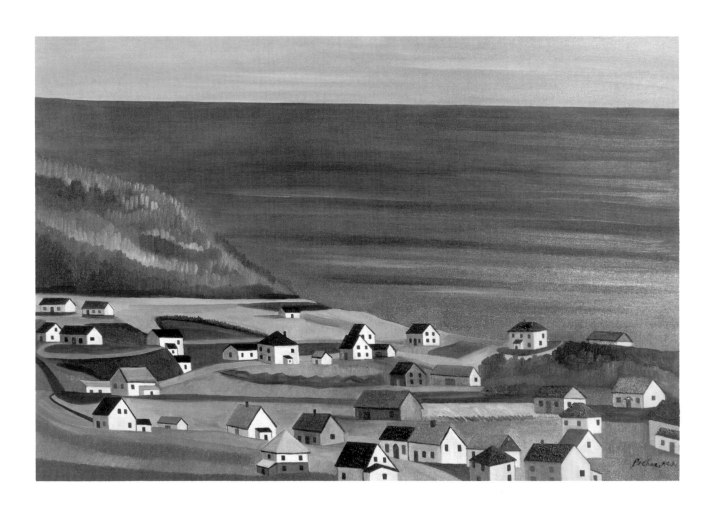

L'Anse-à-Valleau, 1989
Huile sur toile / Oil on canvas
61 x 91,4 cm (24" x 36")
Collection particulière, Toronto

Si l'art était à peu près semblable dans tous les pays, ce serait d'une monotonie et d'une platitude absolues. J'ai bien peur que ce soit ce vers quoi nous nous dirigeons lentement en raison du développement trop rapide des communications. Visitez les Biennales d'Art international. On y voit de tout, mais tout se ressemble, comme la boîte de soupe aux tomates Campbell que je vois à l'épicerie depuis trente ans et qui porte, à chaque année, la mention «NOUVEAU». Pourtant, c'est la même soupe ! Il y a plus de variété, pour ne pas parler d'inspiration, dans une exposition des Maîtres flamands où les sujets sont assez semblables, parce que ces peintres extraordinaires peignaient avec leur cœur et non selon une mode.

Les peintres d'avant-garde proposent un art trans-national, où les différences de style seront encore amoindries. Je viens d'apprendre que les Japonais vendent leur art abstrait sur les marchés internationaux, conservant pour eux leur art traditionnel. Que voilà une magnifique façon de jouer le jeu !

Comme c'est la mode, et que la mode est sacrée pour la plupart des humains, le Conseil des Arts du Canada, et sa Banque d'œuvres d'art, n'accordent maintenant de bourses qu'aux peintres qui font de l'art actuel.

Et je viens d'avoir la preuve que le ministère des Affaires culturelles du Québec fait de même. Je demandais une bourse pour terminer les cent toiles que j'ai offertes à la ville de

If art were much the same in every country, it would be absolutely monotonous and absolutely dull. Because of the over-rapid development of communications, I fear that this may be where we are heading. Visit the international art biennials. You can see everything there, but everything seems the same, like the soup cans I have seen in the grocery store for thirty years and that are labelled "NEW" every year. Yet it is the same soup ! There is greater variety, not to mention inspiration, in an exhibition of Flemish masters where the subjects are fairly similar, because these extraordinary painters painted with their hearts, not by the dictates of fashion.

The avant-garde proposes a transnational art in which stylistic differences will be further diminished. However, I have recently learned that the Japanese sell their abstract art on the international market and keep their traditional art at home. What a magnificent way of playing the game!

As it is the fashion, and fashion is sacred for most humans, the Canada Council and its Art Bank now give grants only to those artists who do current art.

I now have proof that the Quebec Ministère des Affaires culturelles does the same thing. I applied for a grant to finish the hundred paintings I have given to the city of

Matane et on m'a répondu que le paysage n'était pas bien vu ! J'ai répliqué, en refrénant ma colère : «Ne pensez-vous pas que la Gaspésie n'est qu'un paysage ?»

Nous savons que l'église d'Assy, en France, dont le Père Couturier fut l'inspirateur, s'est assurée, par l'individualisme et la singularité des peintres qui l'ont décorée, un maximum de prétention et un minimum d'unité et de grandeur : elle donne tout simplement l'impression d'être un cirque de vedettes qui veulent toutes plus briller les unes que les autres. On est loin de l'unité magnifique de Vézelay et de Chartres.

Le Père Couturier n'a pas su, en France, contredire les critiques qui ont démontré la faillite d'Assy. On dit que nul n'est prophète dans son pays, et nous aurions préféré qu'il n'ait pas tenté de l'être dans le nôtre.

De telles directives données par des hommes qui, grâce à leurs origines et leur érudition, furent, il y a quelques années, écoutés comme si leur parole valait de l'or, sont pour une grande part responsables de l'état déplorable de notre peinture.

Pour les tenants de l'avant-garde, cette presque totale identification de notre peinture à la peinture française et américaine signifie l'immense progrès d'avoir pu évoluer, en imitant les Picasso, Miró, Braque, Matisse, Barnet Newman, Jasper Johns et bien d'autres, vers l'identification à leur manière de sentir et

Matane, and I was told that landscapes were not in favour. Biting back my anger, I answered, "Do you really think the Gaspé is just a landscape?"

As we know, the church at Assy, in France (the instigator was Father Couturier), was assured of a maximum of pretentiousness and a minimum of unity and grandeur through the individualism and singularity of the artists who decorated it. It merely gives the impression of a circus of prima donnas, each wanting to outdo the others. It is far short of the magnificent unity of Vézelay and Chartres.

In France, Father Couturier could not refute the critics who demonstrated the failure of Assy. As the Bible says, "A prophet is not without honour, save in his own country". Would that he had not tried to be one in ours.

Such dictates from the mouths of men who, because of their origins and erudition, were listened to as if their words were of gold, are largely responsible for the deplorable state of our art.

For the avant-garde, this almost total identification of our art with French and American painting represents immense progress — an evolution, through imitating Picasso, Miró, Braque, Matisse, Barnett Newman, Jasper Johns and others, towards their way of feeling, even when dealing with different sub-

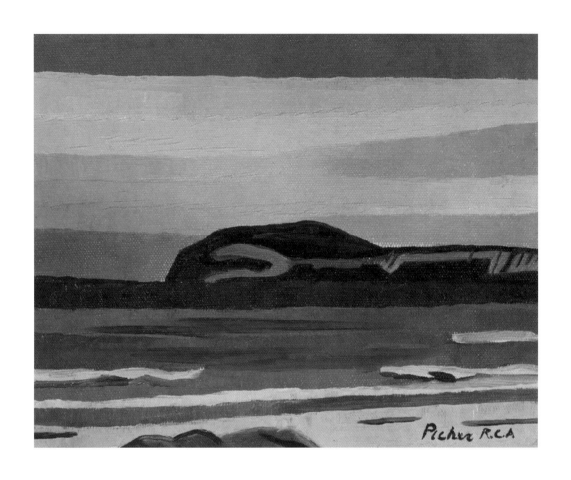

La mer près de Matane, 1989
Huile sur toile / Oil on canvas
20,3 x 25,3 cm (8" x 10")
Collection particulière, Paris

ce, même en traitant des sujets différents. Selon eux, pour devenir célèbres, les peintres canadiens devraient s'émouvoir devant les thèmes communs à tous les artistes de toutes les nationalités (ce que nous admettons cependant, car tout artiste peut être ému par la beauté de la femme, la grandeur de la nature, l'horreur de la guerre ; qu'il s'agisse de Goya ou de tout autre, il n'est pas question de vouloir limiter les sujets d'émotion à telle ou telle nationalité). De plus, ces avant-gardistes n'admettent point que ces thèmes communs, qui n'ont pas de frontières, doivent revêtir un caractère national, c'est-à-dire être marqués par certains points inhérents à notre communauté de culture, à notre histoire, à notre climat.

Il faudrait être imbécile — et les imbéciles sont légion — pour croire qu'un Matisse qui serait né à Chicoutimi aurait peint comme il l'a fait. Quant à Chagall, qui a longtemps vécu en France, il a continué à peindre sa Russie natale, sans aucun soupçon d'influence française, ce qui est remarquable et fort peu commun.

Notre avenir pictural n'est pas plus lié au décorativisme de Braque qu'au clair-obscur de Carrache, qu'aux découvertes de l'art nègre ni qu'aux signes abstraits de l'art des catacombes. Non satisfaits de désirer la disparition de tout caractère national dans l'art canadien, sous prétexte de n'être pas sentimentaux, ces mêmes avant-gardistes confondent ce caractère avec le régionalisme, qui n'est pas du tout du même ordre. Le régionalisme n'étant ni l'expression d'une com-

jects. These avant-gardists say that, to make a name for themselves, Canadian artists should be stirred by the same themes that are common to artists of every nationality (this I will admit, however, for every artist can be moved by the beauty of a woman, the grandeur of nature or the horror of war; whether we are discussing Goya or any other artist, there can be no question of limiting the subjects of emotion to any specific nationality). Further, these avant-gardists refuse to admit that these common themes, which have no boundaries, should take on national characteristics, that is to say that they should be marked by certain features that are inherent in our cultural community, our history and our climate.

Only an imbecile — and they are legion — would think that a Matisse born in Chicoutimi would have painted as he did. And Chagall, who spent most of his life in France, continued to paint his native Russia without any hint of French influence, which is both remarkable and extremely rare.

Our pictorial future is no more tied to Braque's decorativeness than to Carracci's chiaroscuro, to the discoveries of Negro art or to the abstract symbols of the art of the catacombs. Not satisfied with wanting to eliminate any national characteristics in Canadian art, on the pretext of avoiding sentimentality, these same avant-gardists confuse national character with regionalism, which is a phenomenon of a completely different order. Regionalism is neither the expression of

Le temps lointain où les jeunes s'éduquaient, 1990
Huile sur toile / Oil on canvas
76,2 x 101,7 cm (30" x 40")
Collection Suzanne Picher

munauté de culture ni formé d'un quelconque caractère historique, mais bien une particularité régionale fondée sur des traits superficiels, tels que ceintures fléchées et feuilles d'érables, ils désirent encore, même s'ils favorisent un certain parallélisme de notre art avec la peinture française et américaine, que notre art, ainsi dégagé de toute figuration, atteigne à l'art pur, transcendental, et touche à l'essence de l'émotion.

Ils oublient que la peinture est un langage, tout comme la musique et la littérature, et qu'elle doit être comprise à différents degrés, par tous évidemment. À quoi donc sert un langage qui n'est compris que par quelques snobs ? La musique, plus abstraite en soi que la peinture, donne des émotions quand même précises. On y sent soit la tristesse soit la joie soit la tendresse, chez Schubert notamment.

Selon les peintres actuels, l'apogée des qualités énumérées plus haut est contenue dans cette forme d'art appelée automatisme, dont le pape fut et demeure Paul-Émile Borduas.

Dans la préface du premier livre des Éditions Marcel Broquet, Michel Champagne, un ancien confrère, dit à mon sujet : «Claude Picher est l'enfant terrible de la peinture québécoise». Et il explique très brièvement pourquoi : par manque d'espace. Un jour de 1954, je me trouvais, avec Jean-Paul Lemieux et Edmund Alleyn, dans la galerie des peintures anciennes du Musée du Québec, où j'étais alors

a cultural community nor formed by historical characteristics; it is a regional specificity based on superficial traits like sashes and maple leaves. Even though they promote a kind of parallel between our art and French or American art, the avant-gardists want it to be freed of any representation and to reach pure transcendental art, touching the essence of emotion.

They forget that painting is a language, like music and literature, and that it must be understood by everyone, admittedly to different degrees. But what use is a language understood only by a few snobs ? Although music is more abstract than painting, it evokes precise emotions. It transmits sadness, joy or tenderness, as in Schubert, for example.

Present-day artists maintain that the highest point of those qualities listed above is contained in the form of art known as *Automatisme,* whose high priest was and is Paul-Émile Borduas.

In the preface to the first book published by Éditions Marcel Broquet, Michel Champagne, an ex-colleague, says of me, "Claude Picher is the *enfant terrible* of Quebec art". His explanation is very brief : a lack of space. One day in 1954, I was in the old masters' gallery of the Musée du Québec, where I had been director of exhibitions since 1950, with Jean-Paul Lemieux and Edmund Alleyn. After

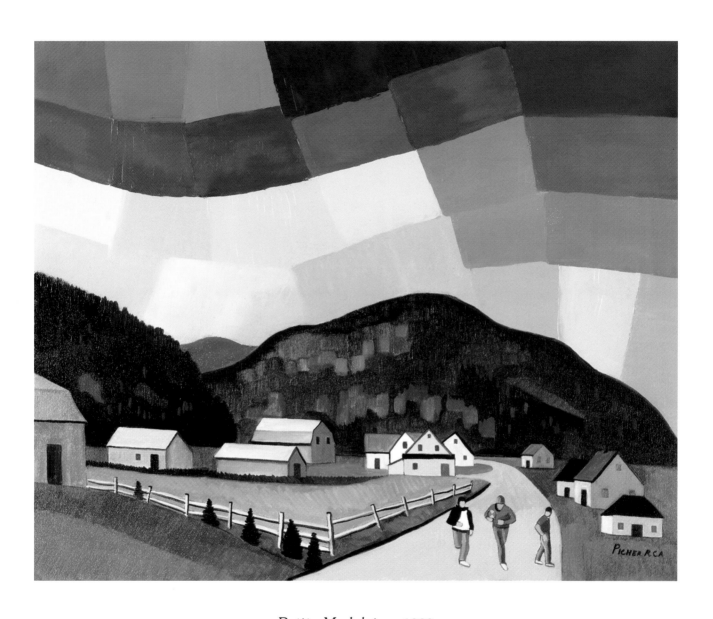

Petite Madeleine, 1989
Huile sur toile / Oil on canvas
61 x 76,2 cm (24" x 30")
Collection particulière, Toronto

directeur des expositions depuis 1950. Après son séjour à New York, Borduas était rentré à Montréal pour organiser une exposition de ses fidèles à la Galerie Antoine. Pour y être acceptés, il fallait que les travaux plastiques soient d'un caractère résolument cosmique et que les objets soient conçus et exécutés directement et simultanément sous le signe de l'accident; et Borduas lui-même ferait la sélection !

Immédiatement, j'eus l'idée de convaincre Lemieux et Alleyn de faire deux toiles innommables et de les envoyer pour la compétition. Je leur suggérai d'y mettre des bouts de cigare, de la colle forte, des morceaux de coquilles d'œufs, des vieilles semelles de bottes, des tranches de saucissons, etc. Ce qu'ils firent.

Au bout d'une semaine de délibération, on apprit que les deux toiles avaient été acceptées. Quel coup d'éclat ! Si j'avais été Borduas, je me serais immédiatement réfugié au Pôle Nord. Je pris ma plume et c'est avec une joie féroce que je racontai le tout dans l'hebdomadaire *L'Autorité*. Claude Gauvreau, un inconditionnel de Borduas, menaça de venir me battre à Québec. Il ne vint jamais, car j'étais très fort à ce moment-là. La diatribe dura deux semaines et suscita une avalanche d'insultes d'une violence incroyable. Un peu plus tard, le Docteur Ferron, Marcelle Ferron et tout le groupe signèrent dans la presse une pétition contre moi, dans laquelle ils me traitaient de «grenouille syphilitique», ce que je pris pour un compliment. Moi, je les aurais traités d'imbéciles fonctionnels.

his stay in New York, Borduas had come back to Montreal to organize an exhibition of his followers at Galerie Antoine. To be accepted, works had to be of a decidedly cosmic character, conceived and executed directly and simultaneously, with accident as their key characteristic; Borduas himself was to make the selection.

I immediately had the idea of persuading Lemieux and Alleyn to produce two unspeakably foul canvases and enter them for the competition. I suggested they use cigar stubs, wood glue, bits of eggshell, old boot soles, slices of sausage, etc. This they did.

After a week of deliberations, we learned that both had been accepted. What a coup ! If I had been Borduas, I would have fled immediately to the North Pole. I took up my pen and, with great glee, told the whole story in the weekly *L'Autorité*. Claude Gauvreau, a diehard Borduas supporter, threatened to come to Quebec City to beat me up. (He never did, because I was physically very strong at the time.) The furore lasted two weeks and produced an avalanche of unbelievably violent insults. A little later, Dr. Ferron, Marcelle Ferron and the whole group published a petition against me in the newspapers, calling me a "syphilitic frog", which I took as a compliment. What I would have called them is functional imbeciles.

Pour montrer comme certains ont l'âme faible, j'ajouterai qu'Edmund Alleyn, mon ami de longue date, qui avait un atelier près du mien et de qui je fis une critique fort élogieuse, alla à Paris, où Borduas s'était réfugié à la fin de sa vie, pour s'excuser de lui avoir joué un tel tour.

Pour que toutes ces affirmations ne demeurent pas gratuites, il faut juger avec les mêmes critères que tout historien d'art sérieux, en tenant compte de deux facteurs essentiels : le facteur historique et le facteur climatique.

Selon le premier, art et histoire sont indissociables et, à chaque tournant de l'histoire, correspond un changement de l'art. Pour ceux qui en douteraient, il suffit, pour comprendre que l'art grec, fort et énergique dans un empire florissant, s'est affaibli avec la décadence, de considérer la différence radicale qui existe entre les bas-reliefs du Parthénon par Phidias à l'âge d'or de la Grèce au Ve siècle avant J.C. et la Vénus de Milo, qui date de la période hellénique du 1er siècle.

Quant au second, il prouve que, dans différentes civilisations, les constructions architecturales sont en accord avec la lumière et les lignes du paysage et soumises aux lois des différents climats. La peinture de Van Gogh le démontre bien : sombre en Hollande, elle est devenue couleur pure en Provence.

To show the weakness of some people's resolve, I will add that Edmund Alleyn, an old friend of mine who had a studio near mine and whose work I praised highly, went to Paris, where Borduas had taken refuge at the end of his life, to apologize to him for this practical joke.

For all these assertions to have some meaning, they must be judged with the same criteria used by any serious art historian, taking into account two essential factors, the historical factor and the climatic factor.

According to the historical criterion, art and history are inextricably linked, and a change in art corresponds to each major change in history. If you doubt this, consider the radical difference between Phidias' bas-reliefs in the Parthenon frieze, executed in the golden age of Classical Greece (the fifth century BC), and the Venus de Milo, which dates from the Hellenistic period (the first century AD): in a flourishing empire, Greek art was strong and energetic, but it became weakened in a time of decadence.

The second factor proves that in different civilizations, architectural constructions are in harmony with the light and the lines of the landscape and are subordinated to the laws of climate. Van Gogh's painting shows this clearly : it was dark in Holland but turned into pure colour in Provence.

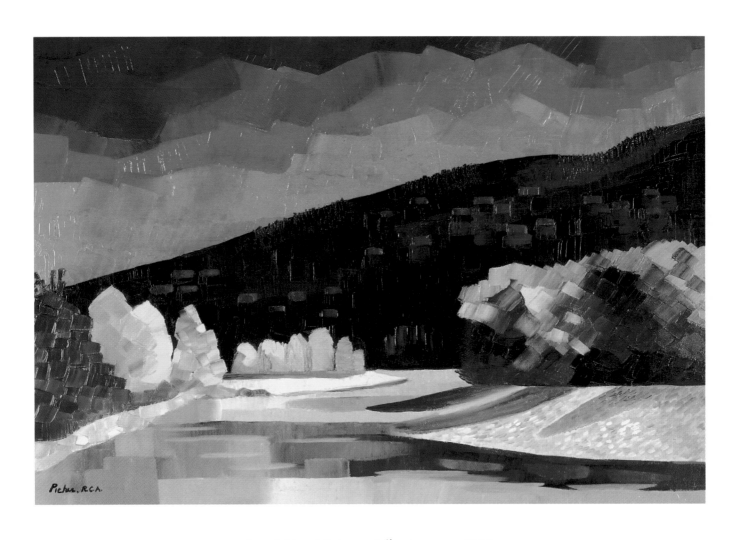

La rivière Matane à l'automne, 1989
Huile sur toile / Oil on canvas
61 x 91,4 cm (24" x 36")
Collection Reverend Brian Freeland, Toronto

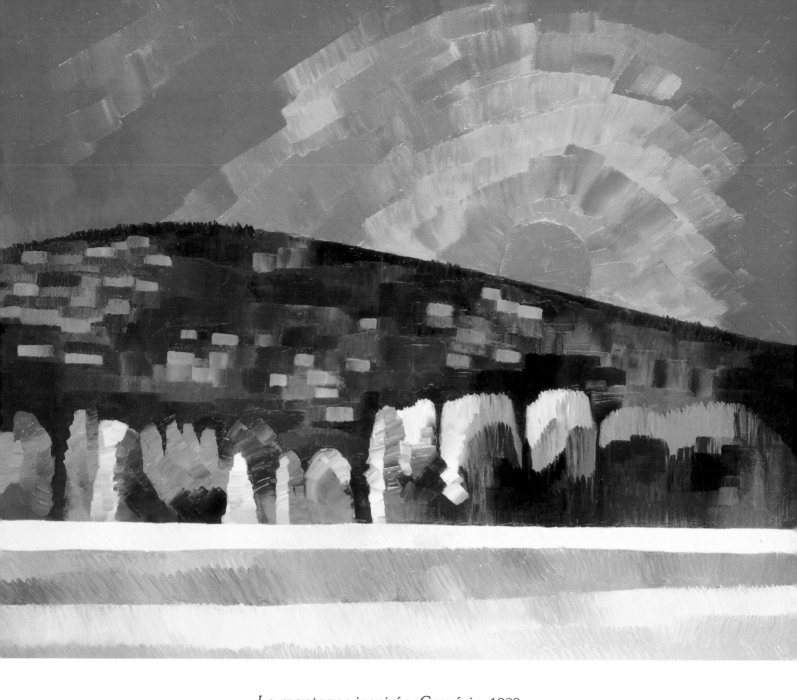

La montagne inspirée, Gaspésie, 1989
Huile sur toile / Oil on canvas
91,4 x 122 cm (36" x 48")
Collection Mr. Dick H. Stroink, Islington, Ontario

Le facteur national prouve que, chez tous les peuples, l'art est intimement lié à la communauté de culture. Ainsi, l'art sumérien est sévère et volontaire et l'art grec, serein et lumineux; par contre, l'art égyptien est songeur et passif et l'art romain, grandiloquent et compliqué.

Finalement, le facteur temps nous enseigne que, normalement, toute civilisation évolue de la même façon que l'homme et parallèlement à la société : il naît, il grandit et il meurt. Il passe de l'archaïsme, caractérisé par l'élaboration et la rudesse, au classicisme, qui est synonyme de maturité et d'équilibre, pour aboutir à la décadence, qui signifie un raffinement de plus en plus grand ainsi qu'une inspiration et un contenu amoindris. Malheureusement, ces derniers caractères s'identifient à ceux de la peinture canadienne et de la peinture contemporaine mondiale. Nous vivons une décadence complète en art, en éducation et en conscience sociale.

Lorsqu'à l'âge de sept ans, j'ai commencé à peindre, je n'ai pas choisi la forme figurative plutôt que la forme abstraite. À ce moment-là, la peinture était pour moi, comme elle l'est encore aujourd'hui, un langage de couleurs, de lignes et de formes qui transpose une image (paysage, portrait ou nature morte) pour communiquer aux spectateurs les émotions qu'elle a suscitées chez l'artiste.

Donc, jusqu'à vingt ans, c'est l'intuition, et non pas la raison qui m'a fait opter pour la peinture figurative comme forme d'expression.

The national factor proves that, for every people, art is intimately linked to the cultural community. Thus Sumerian art is severe and strong-willed, and Greek art is serene and luminous. In contrast, Egyptian art is thoughtful and passive, and Roman art is complex and grandiloquent.

Finally, the time factor shows us that in normal circumstances, a civilization evolves in the same way as man and in parallel with society : it is born, it grows and it dies. It goes from an archaic period of rough development, through a classical period of maturity and balance, and ends in decadence — ever-greater refinement, with diminishing inspiration and content. These last characteristics are unfortunately those of Canadian art and of contemporary art around the world. We are experiencing total decadence in art, education and social conscience.

When I began to paint at the age of seven, I did not make a choice of representational rather than abstract form. At that time painting was for me, as it still is today, a language of colours, lines and forms that transposes an image (a landscape, a portrait or a still life) in order to communicate to those who see the painting the emotions aroused in the artist by that image.

Until the age of twenty, intuition rather than reason made me choose representational art as a form of expression.

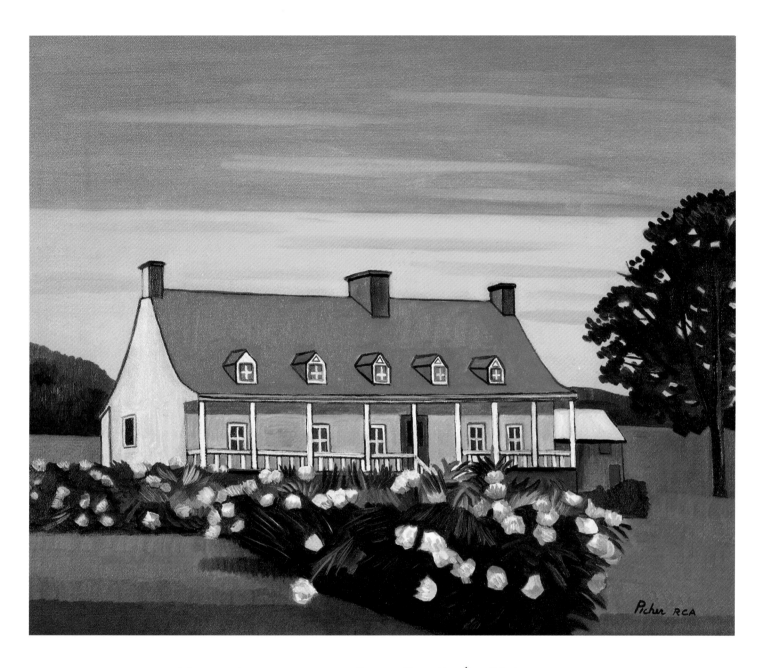

Maison de mes ancêtres, Sainte-Famille, Île d'Orléans, 1989
Huile sur toile / Oil on canvas
40,6 x 50,8 cm (16" x 20")
Collection particulière

Si, depuis, il m'est arrivé de «raisonner» en devenant le partisan farouche et convaincu de l'art figuratif, c'est que, pour moi, cette forme de peinture dépasse le niveau de l'abstraction. La peinture abstraite, et c'est à dessein que je ne dis pas l'art abstrait, est une forme de peinture essentiellement et irrémédiablement décorative.

Quand les adeptes de cette peinture la défendent avec un jargon indescriptible, digne du plus haut snobisme, ils vont même jusqu'à prétendre qu'elle rejoint les forces cosmiques de la nature !

Je crois que par une certaine force d'inertie à laquelle peuvent nous pousser nos contemporains ivres de pseudo-idéologies nouvelles et à la faveur d'une faiblesse et d'une inquiétude passagères, on peut, même en étant foncièrement figuratif, être tenté par le démon de l'abstraction. Personnellement, j'ai goûté une fois à l'aventure abstraite : c'était en 1949, alors que je croyais en Albert Gleizes, l'un des fondateurs du cubisme. Un peu comme un cheval qui aurait de grandes œillères, j'ai tourné le dos au paysage si magnifique de la Provence où j'habitais, tout près de l'asile où Van Gogh fut interné. J'ai alors voulu faire passer le démon sur une grande murale en couleurs primaires et en cercles concentriques.

Il m'a fallu peu de temps pour constater la vanité de mes recherches. À mon retour d'un voyage en Corse, j'ai revu cette murale et, en signe de deuil, je l'ai barbouillée de peinture noire. J'avais réglé mon conflit !

Since then, I have at times "reasoned" and have become a fierce and determined partisan of representational art; to me, this form goes beyond abstraction. Abstract painting — I deliberately do not say abstract art — is an essentially and irremediably decorative form of painting.

When the partisans of abstract painting defend it, in the most unspeakable jargon worthy of the worst of snobs, they even pretend that it attains the cosmic forces of nature!

I believe that, even while remaining fundamentally representational, anyone can be tempted by the demon of abstraction — through a certain force of inertia to which we are pushed by our contemporaries punch-drunk with new ideologies, and through temporary weakness and preoccupation. I myself once ventured into abstraction. It was in 1949, when I believed in Albert Gleizes, one of the founders of Cubism. A little like a horse wearing large blinders, I turned my back on the magnificent countryside of Provence, where I was living near the asylum in which Van Gogh was interned. I exorcised my demon on a large mural in primary colours and concentric circles.

I soon realized the vanity of my efforts. After a visit to Corsica, I saw the mural again and, as a sign of mourning, daubed it with black paint. I had resolved my conflict!

Il ne faut pas oublier que c'est grâce au Groupe des Sept qu'une peinture profondément canadienne, dans ce qu'elle a de plus rude et sauvage, a vu le jour. Le Groupe des Sept, c'est Tom Thomson, A.Y. Jackson, J.E.H. MacDonald, Lawren Harris, que j'ai eu la chance de connaître quand j'étais à la Galerie Nationale du Canada, ainsi qu'Arthur Lismer, Franklin Carmichael et Frank H. Johnston. Ces peintres, qui ont vécu comme des campeurs se déplaçant en canot sur les lacs de l'Ouest de l'Ontario, sont entrés dans la forêt vierge et quasi inaccessible, et ont donné une nouvelle image au Canada, pays grandiose et sauvage.

Si seulement les jeunes peintres d'alors, qui ont aujourd'hui mon âge, s'étaient inspirés du Groupe des Sept, de Jean-Paul Lemieux, de Philip Surrey et de René Richard, qui est l'un des rares peintres que l'on peut reconnaître dans une Biennale parce qu'il est complètement lui-même (quand il est allé à Paris voir Clarence Gagnon, il n'est resté qu'une semaine, s'ennuyant trop de ses forêts nordiques) ! Et si seulement ils avaient suivi leurs traces, ne serait-ce que sur une courte distance, notre peinture serait actuellement en pleine santé !

Quand on pense que Riopelle est encore plus connu que Lemieux, dont l'œuvre dans son ensemble est cent fois plus stable, on ne peut que blâmer les marchands de tableaux et les ventes aux enchères de Sotheby qui font grimper les prix des œuvres de leur choix, sans égard à la qualité de l'artiste !

It is important to remember that it is only due to the Group of Seven that a profoundly Canadian art was born—Canadian in its harshest and wildest sense. The Group of Seven were Tom Thomson, A. Y. Jackson, J. E. H. MacDonald, Lawren Harris, whom I had the fortune to know when I was with the National Gallery of Canada, Arthur Lismer, Franklin Carmichael and Frank H. Johnston. These artists, who travelled by canoe and lived as campers in the lakes of western Ontario, went into the almost inaccessible virgin forest and gave a new image to Canada, a wild and grandiose land.

If only the young painters of the day, who are now my age, had taken their inspiration from the Group of Seven, from Jean-Paul Lemieux, Philip Surrey and René Richard, one of the few painters who is recognizable at a biennial, as he is always completely himself (when he went to Paris to see Clarence Gagnon, he stayed only a week, as he was too homesick for his northern forests). If only our young painters has followed in their footsteps, even for a short distance, our art would now be in the best of health!

When you consider that Riopelle is still better known than Lemieux, whose work as a whole is a hundred times more stable, you can only blame the art merchants and the auctions at Sotheby's, which push up the prices of the works favoured by the merchants, regardless of the artist's quality.

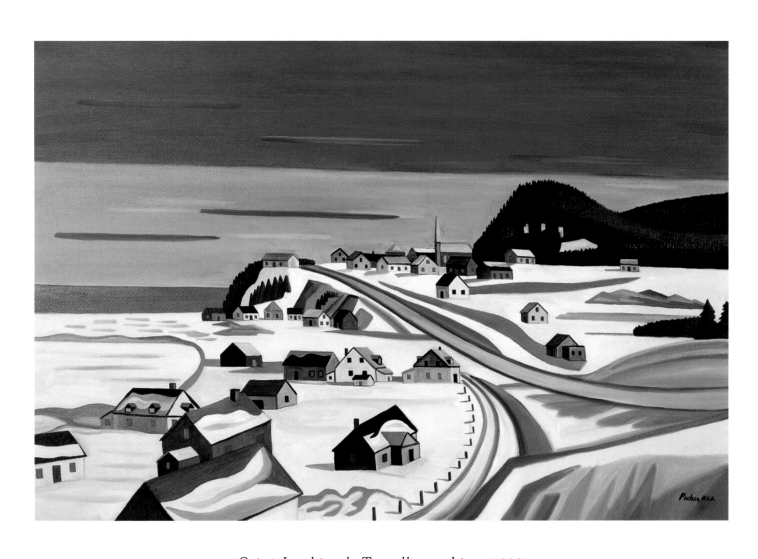

Saint-Joachim-de-Tourelles en hiver, 1989
Huile sur toile / Oil on canvas
61 x 91,4 cm (24" x 36")
Collection Honorable Marc-Yvan Côté, Charlesbourg

En somme, le marché de la peinture est une véritable jungle ! Il y a des talents méconnus dans ce pays. Malheureusement, quand l'un d'eux vient montrer ses toiles à un marchand d'art, ce dernier les regarde à peine et s'attarde à des questions sans aucun rapport avec son talent, comme le lieu de ses expositions précédentes, la liste des musées qui le représentent, l'utilisation qu'il fait de l'acrylique, pour n'en nommer que quelques-unes.

En faisant don de cette collection de peintures à la ville de Matane, j'ai voulu identifier la Gaspésie à l'art. Peu d'artistes ont peint la Gaspésie, si ce n'est Lorne Bouchard, Marc-Aurèle Fortin, Albert Rousseau et Henri Masson. Pour la plupart, ils y ont réussi, du moins en partie. À mon avis, la Gaspésie doit être peinte en entier, pour que l'on sache vraiment quelle péninsule nous habitons et qu'éventuellement d'autres peintres forment une école dédiée à ce merveilleux coin de pays, rude et austère, mais combien envoûtant !

Je tiens à remercier chaleureusement le maire de Matane, Monsieur Maurice Gauthier, dont j'apprécie l'esprit cultivé, d'avoir accepté cette collection permanente de mes toiles, ce qui lui a sans doute valu quelques tracas. Les mêmes remerciements vont à Monsieur Denis Paquet, directeur général de l'Hôtel de ville de Matane et président de la Fondation Claude Picher inc., ainsi que ses adjointes et adjoints pour cette débrouillardise dont manquaient les administrations précédentes.

In fact, the art market is truly a jungle. There are talented but unrecognized artists in this country. Unfortunately, when one of them shows his canvases to an art merchant, the merchant hardly looks at them and lingers over questions that are irrelevant to the artist's talent, such as where he held previous exhibitions, which museums have bought his work, what use he makes of acrylics, to name a few.

In donating this collection of paintings to the city of Matane, I wanted to identify the Gaspé with art. Few artists other than Lorne Bouchard, Marc-Aurèle Fortin, Albert Rousseau and Henri Masson have painted the Gaspé. On the whole, they have succeeded, at least in part. In my opinion, all of the Gaspé must be painted, so that everyone will truly know the peninsula we live on and so that one day other artists will form a school devoted to this wonderful region, harsh and austere but so enthralling.

I would like to offer my warmest thanks to the mayor of Matane, Mr. Maurice Gauthier, whose cultivated spirit I have come to appreciate, for accepting this permanent collection of my works, which has doubtless caused him some inconvenience. I would also like to thank Mr. Denis Paquet, director general of the Fondation Claude Picher Inc., and his assistants for the resourcefulness that was lacking in previous administrations.

Enfin, je ne peux passer sous silence qu'à mes yeux Monsieur Georges-Émile Lapalme, aujourd'hui décédé, fut le seul homme politique à considérer la culture comme sacrée. Il est d'ailleurs le seul ministre avec lequel je me suis entendu quand j'étais fonctionnaire. Quant aux autres, il est préférable de n'en point parler, le silence étant souvent plus éloquent que la critique.

Claude Picher 1992

Finally, I must say that in my view the late Georges-Émile Lapalme was the only politician to consider culture sacred. He was also the only minister with whom I was on good terms when I was a civil servant. It is better not to speak of the others, as silence is often more eloquent than criticism.

Claude Picher 1992

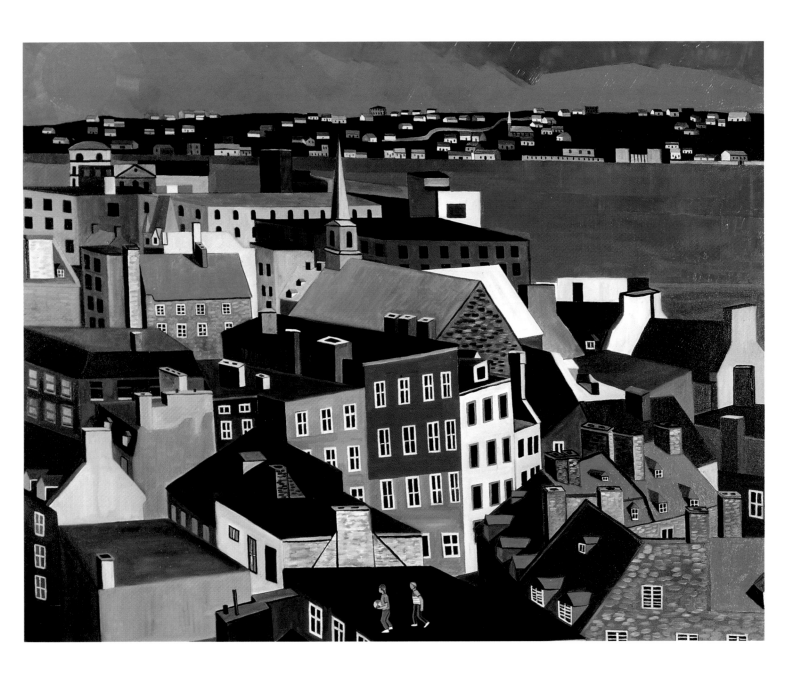

Souvenir de mes vingt ans, 1989
Huile sur toile / Oil on canvas
101,7 x 122 cm (40" x 48")
Collection Mr. et Mrs. Ken W. Alderdice, Toronto

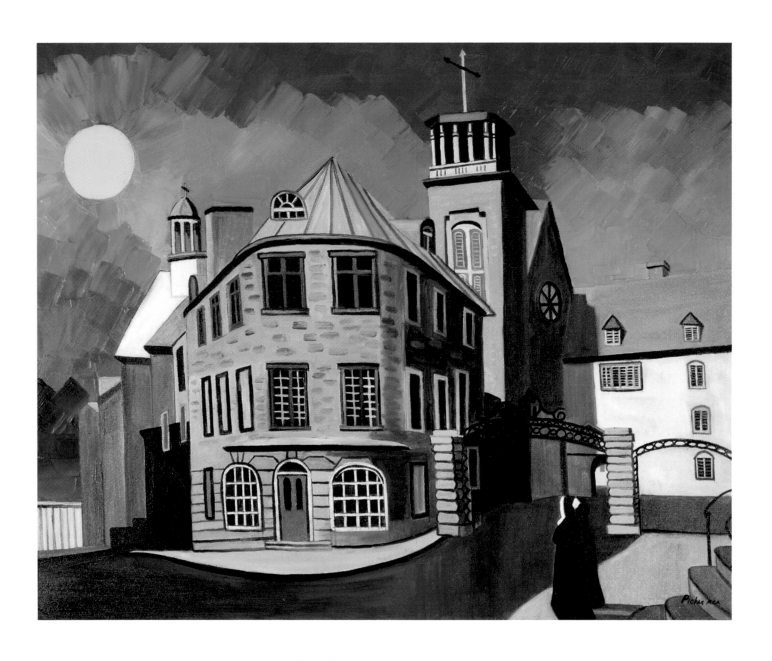

Les dernières sœurs, 1989
Huile sur toile / Oil on canvas
76,2 x 101,7 cm (30" x 40")
Collection M. Denis Biron, C.A., Neufchatell

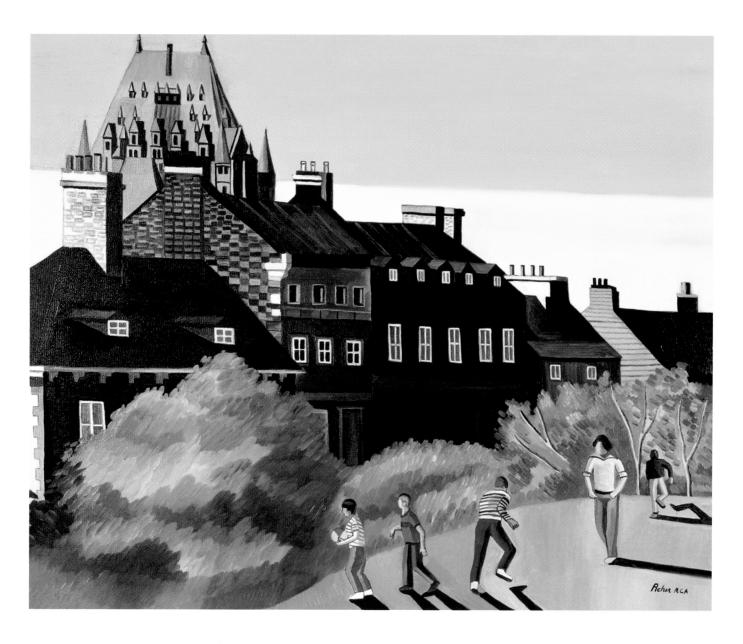

Le château Frontenac, vu de la rue Saint-Denis, 1989
Huile sur toile / Oil on canvas
61 x 76,2 cm (24" x 30")
Collection particulière

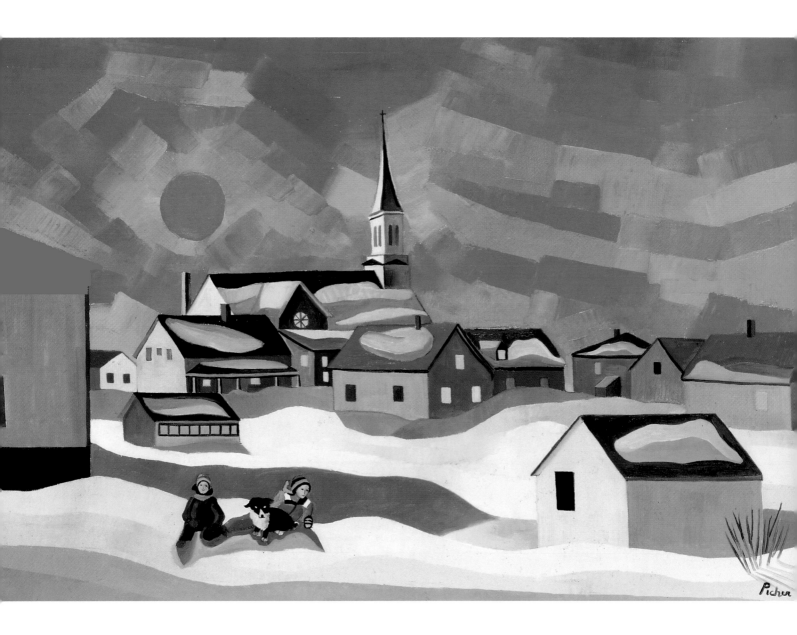

Saint-Luc au ciel enflammé, 1989
Huile sur toile / Oil on canvas
61 x 91,4 cm (24" x 36")
Collection Power Ingeneerin Book, Saint-Albert, Alberta

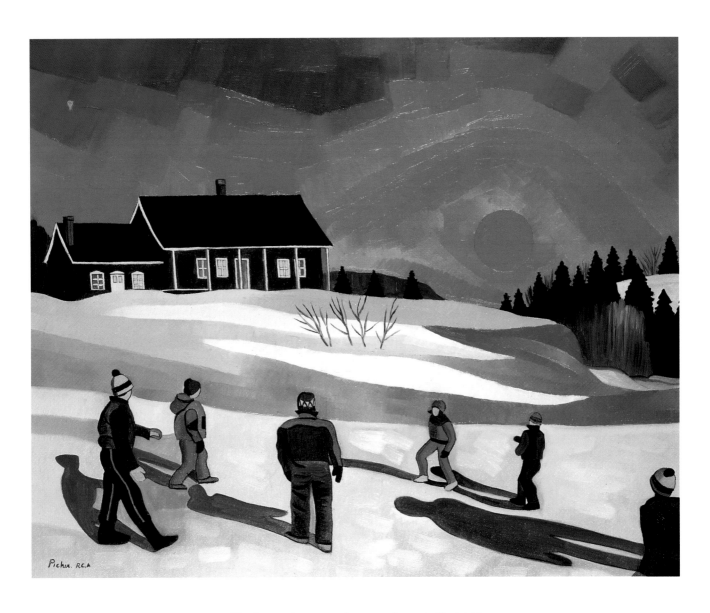

Enfants jouant devant le soleil, 1989
Huile sur toile / Oil on canvas
61 x 76,2 cm (24" x 30")
Collection Entreprise G. Cimon Inc., Val Bélair

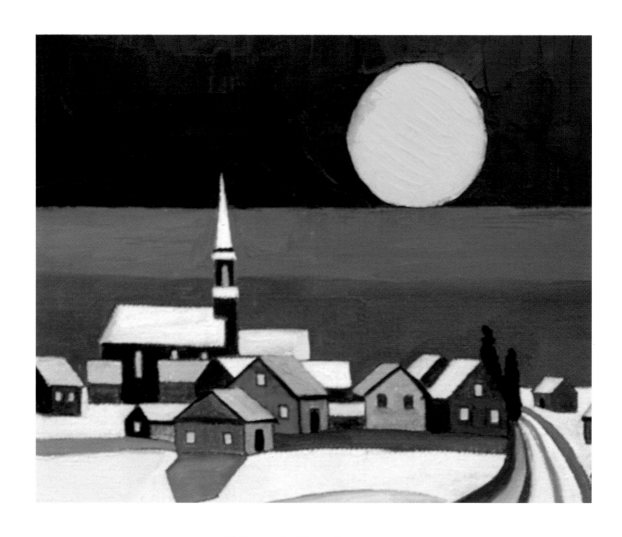

Village de Gaspésie, 1990,
Huile sur toile / Oil on canvas
25,4 x 40,6 cm (10" x 12")
Collection La très Honorable madame Jeanne Sauvé,
Ex-Gouverneur Général du Canada

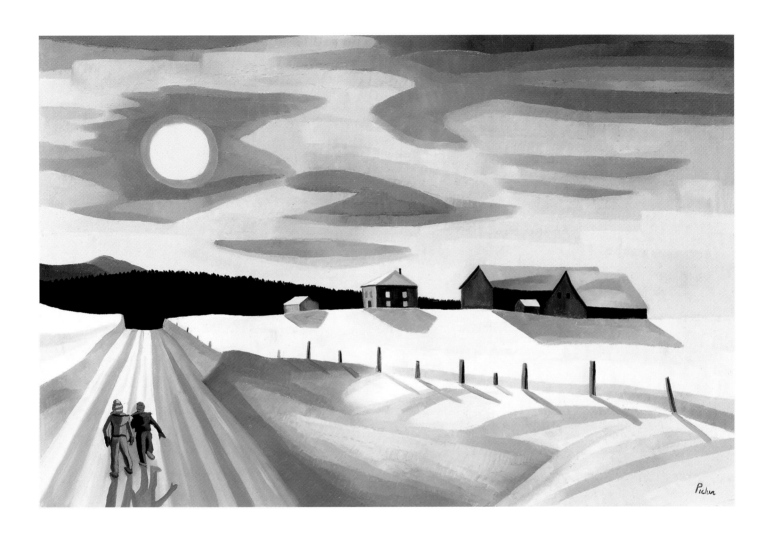

Clair de lune à Saint-Léandre, 1989
Huile sur toile / Oil on canvas
61 x 91,4 cm (24" x 36")
Collection siège social de la Banque Nationale du Canada, Montréal

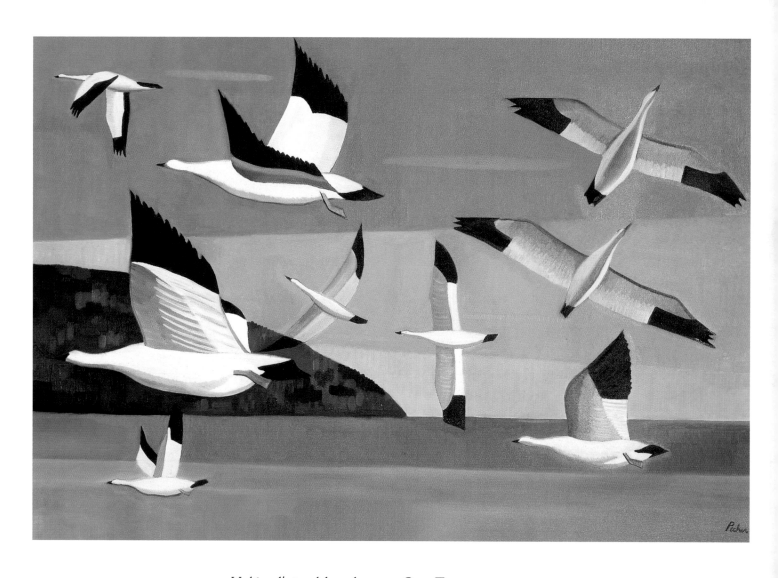

Volée d'oies blanches au Cap Tourmente, 1989
Huile sur toile / Oil on canvas
61 x 91,4 cm (24" x 36")
Collection particulière, Ottawa

L'orignal et la montagne, 1989 ▷
Huile sur toile / Oil on canvas
104,2 x 122 cm (41" x 48")
Collection Mr. Peter Bronfman, Toronto, Ontario

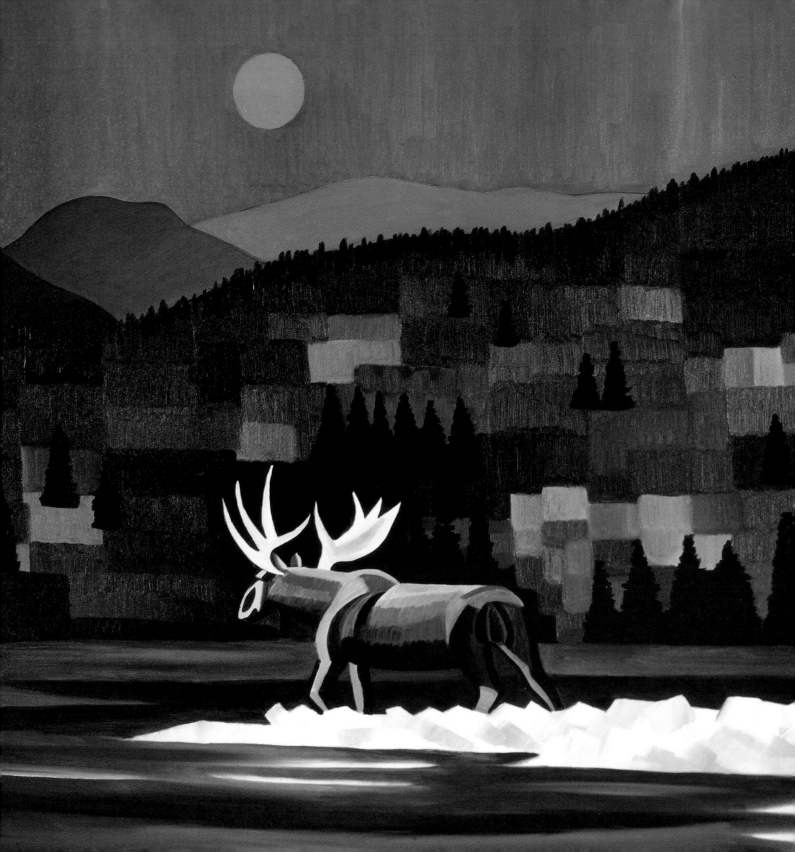

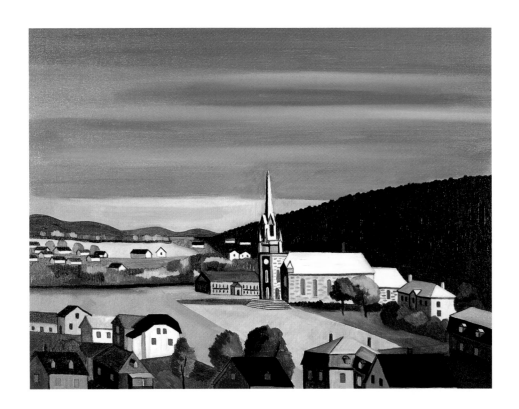

L'église du Bic, 1990
Huile sur toile / Oil on canvas
40,6 x 50,8 cm (16" x 20")
Collection M. Maurice Myrand,
Ex-Président du Trust Général

L'âme de la Gaspésie, 1990
Huile sur toile / Oil on canvas
76,2 x 101,7 cm (30" x 40")
Collection Mr. Jeffrey N. Green, Toronto

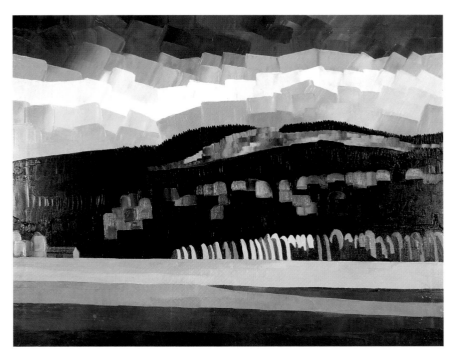

48

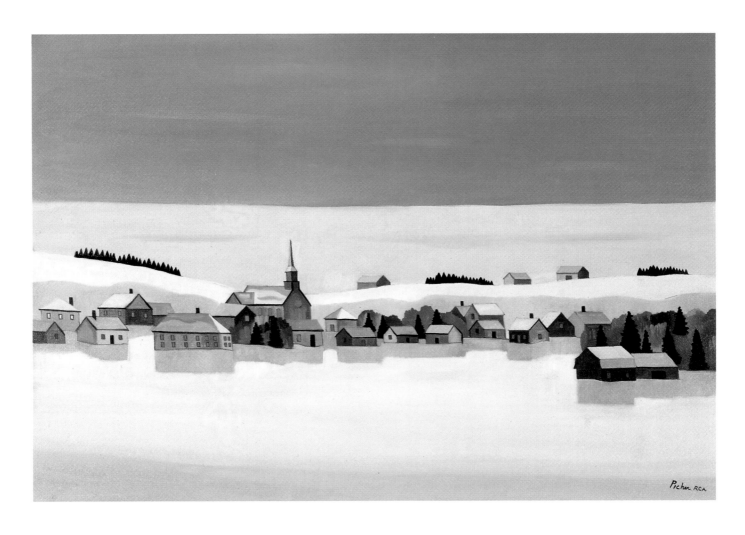

Fin du jour à Saint-Ulric, 1989
Huile sur toile / Oil on canvas
61 X 91,4 cm (24" X 36")
Collection particulière, Vancouver

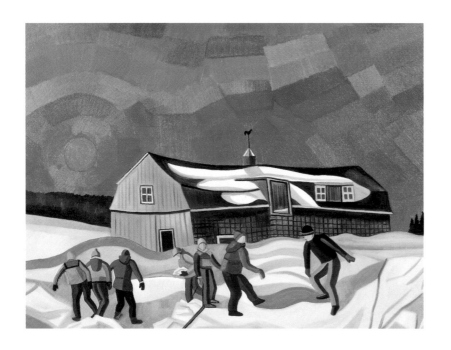

Les enfants s'amusent devant une grange abandonnée, 1989
Huile sur toile / Oil on canvas
76,2 x 101,7 cm (30" x 40")
Collection particulière

Les enfants devant Saint-Damase, Gaspésie, 1990
Huile sur toile / Oil on canvas
76,2 x 101,7 cm (30" x 40")
Collection Spire Investors Group Ltd., Toronto

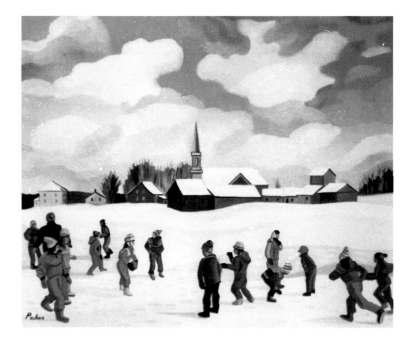

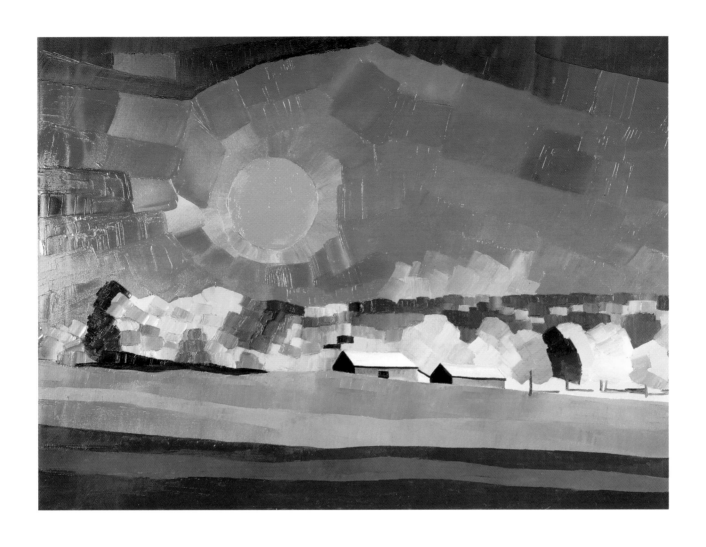

Soleil sur l'automne, 1989
Huile sur toile / Oil on canvas
61 x 91,4 cm (24" x 36")
Collection Trust Général, Québec

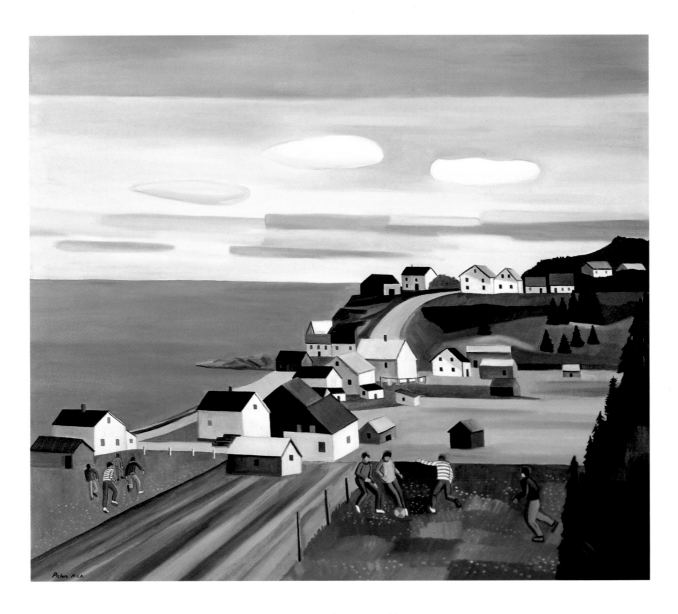

Saint-Joachim-de-Tourelles, 1989
Huile sur toile / Oil on canvas
104,2 x 122 cm (41" x 48")
Collection Mr. Jeffrey Green, Toronto

Saint-Maurice de l'Échourie, 1989
Huile sur toile / Oil on canvas
104,2 x 122 cm (41" x 48")
Collection particulière, Calgary

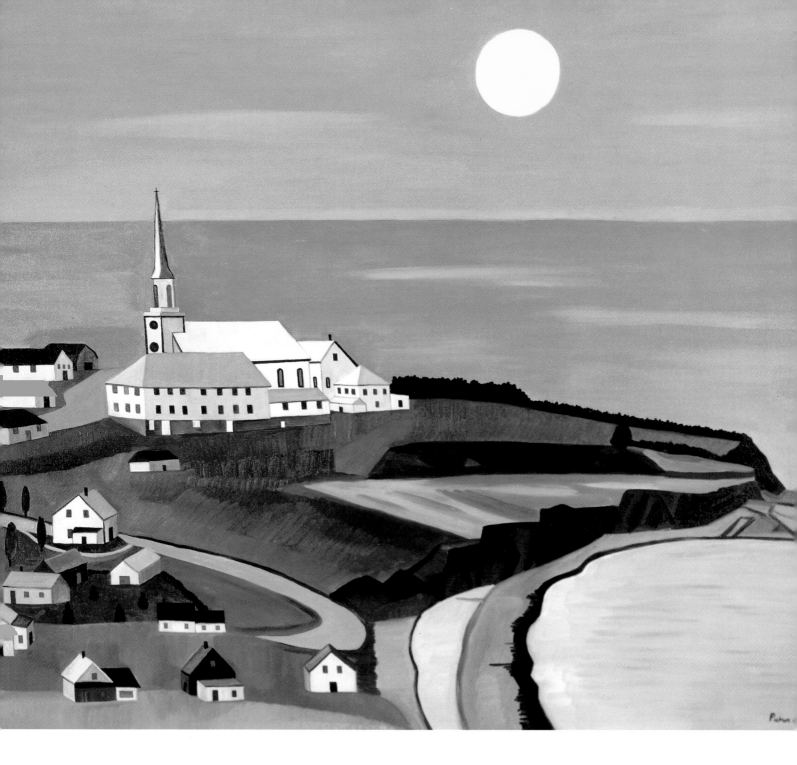

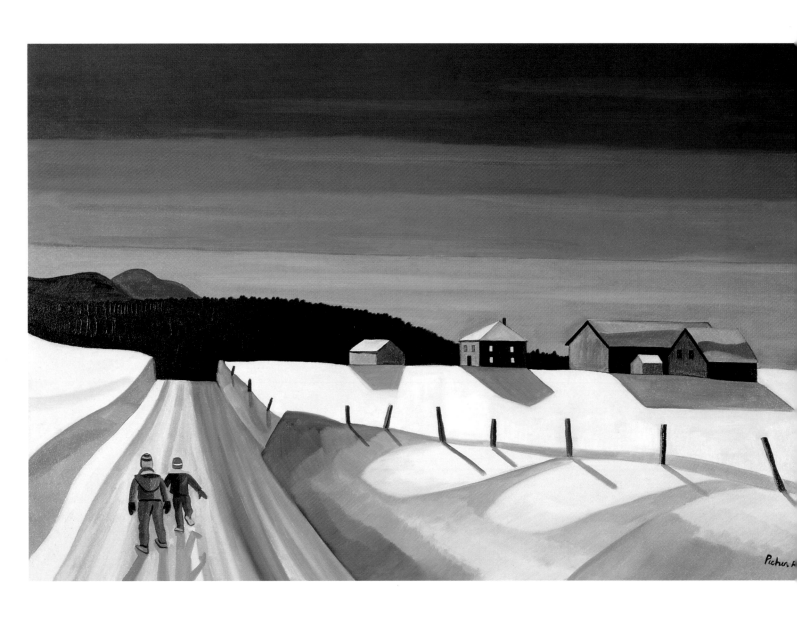

Retour d'école à Saint-Léandre
Huile sur toile / Oil on canvas
61 x 91,4 cm (24" x 36")
Collection particulière, Lauzon

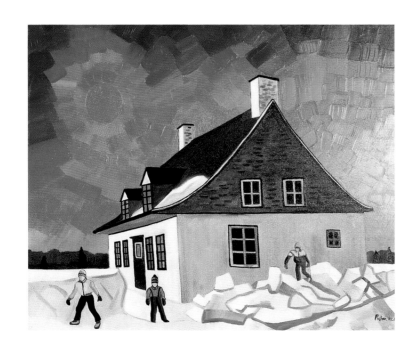

Le soleil sur une maison canadienne, 1989
Huile sur toile / Oil on canvas
61 x 76,2 cm (24" x 30")
Collection Ward Graphics, Missisauga, Ontario

Maison ancestrale à Kamouraska
Huile sur toile / Oil on canvas
40,6 x 50,8 cm (16" x 20")
Collection particulière

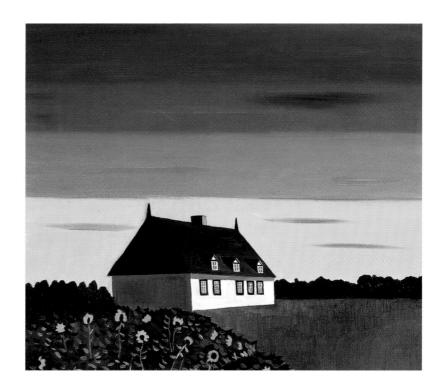

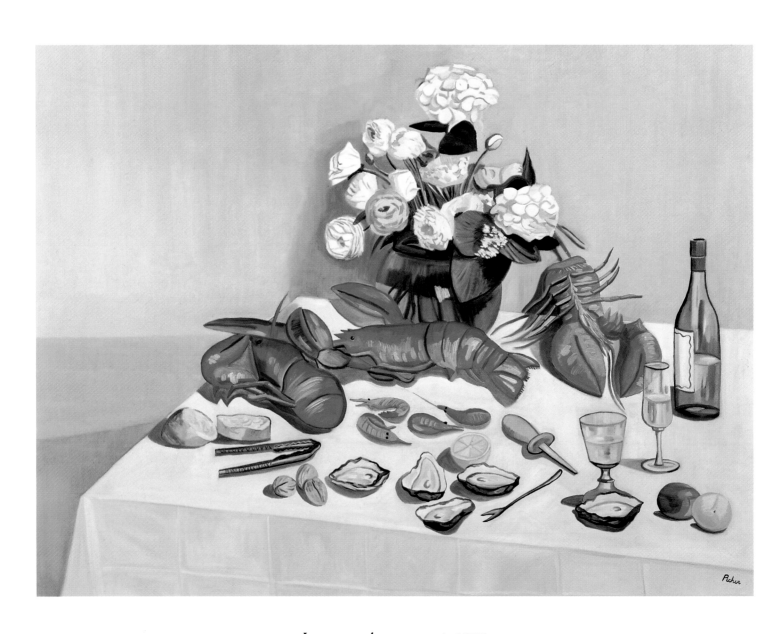

Le repas du gourmet, 1988
Huile sur toile / Oil on canvas
91,4 x 122 cm (36" x 48")
Collection particulière

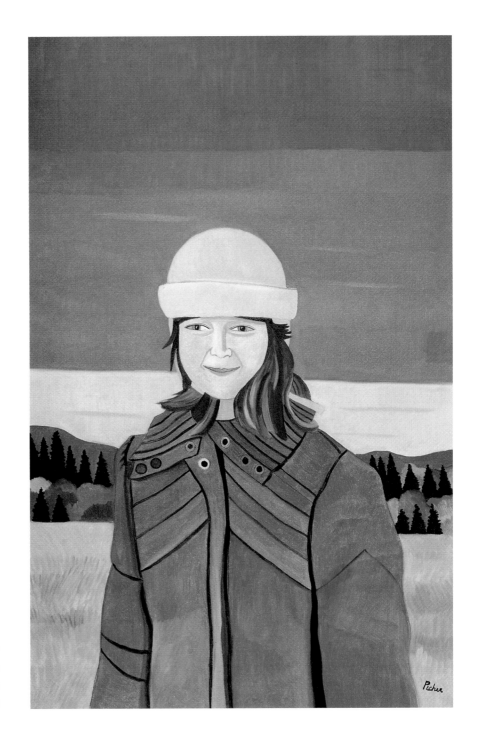

Écolière dans l'automne, 1989
Huile sur toile / Oil on canvas
61 x 91,4 cm (24" x 36")
Collection particulière

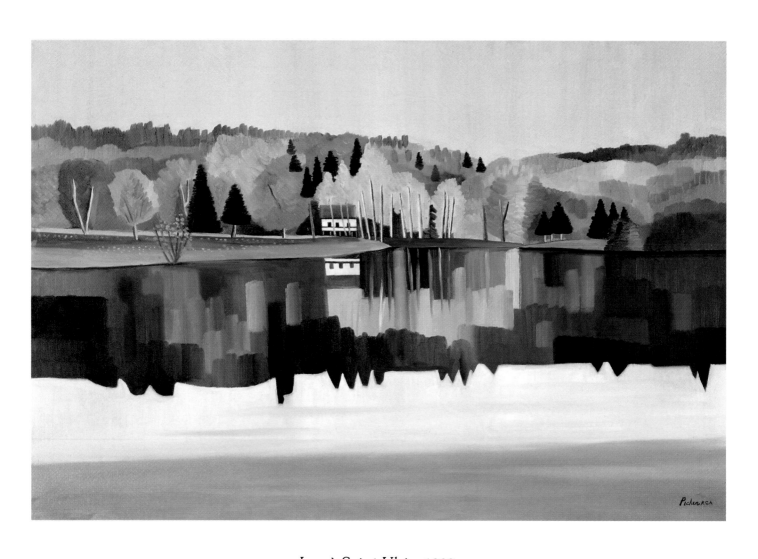

Lac à Saint-Ulric, 1989
Huile sur toile / Oil on canvas
61 x 91,4 cm (24" x 36")
Collection particulière

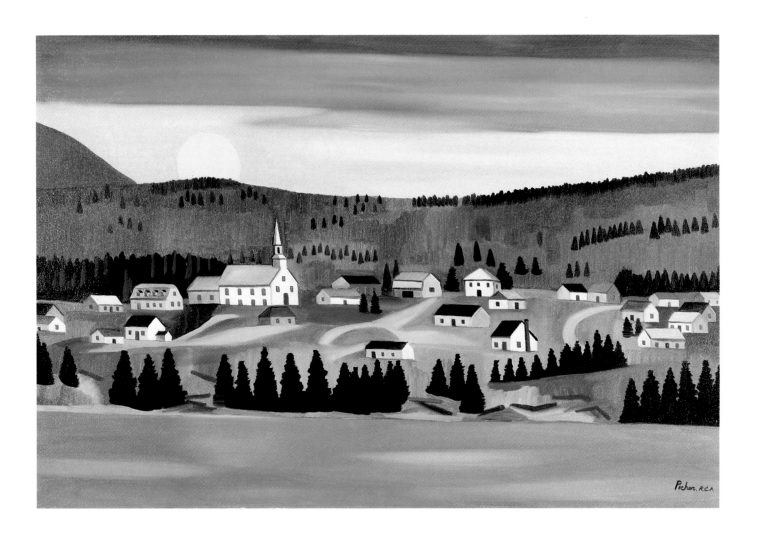

Sainte-Majorique, 1989
Huile sur toile / Oil on canvas
61 x 91,4 cm (24" x 36")
Collection particulière

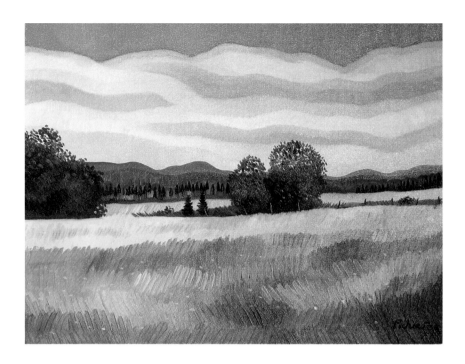

Champ d'avoine, Gaspésie, 1989
Huile sur toile / Oil on canvas
30 x 40,6 cm (12" x 16")
Collection particulière

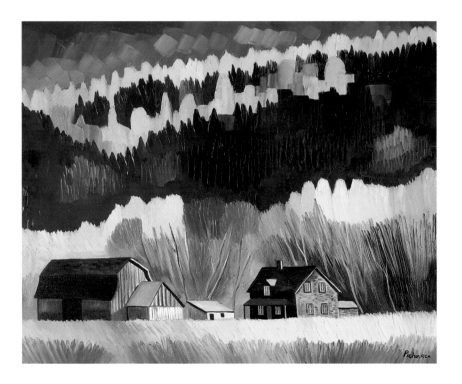

L'automne à Sainte-Félicité, 1989
Huile sur toile / Oil on canvas
61 x 76,2 cm (24" x 30")
Collection particulière

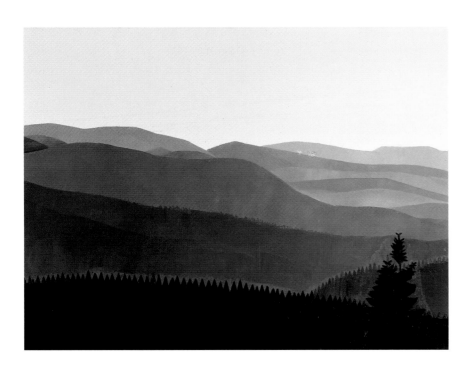

Les montagnes de Percé, 1991
Huile sur toile / Oil on canvas
76,2 x 101,7 cm (30" x 40")
Collection M. Claude Ferron

Ciel tourmenté, 1989
Huile sur toile / Oil on canvas
40,6 x 50,8 cm (16" x 20")
Collection particulière, Halifax

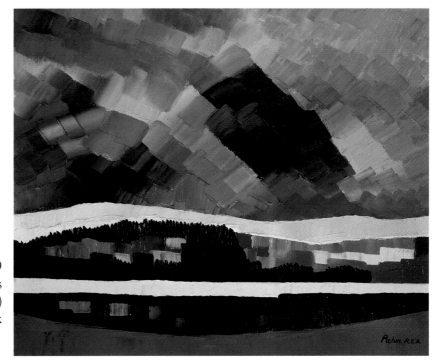

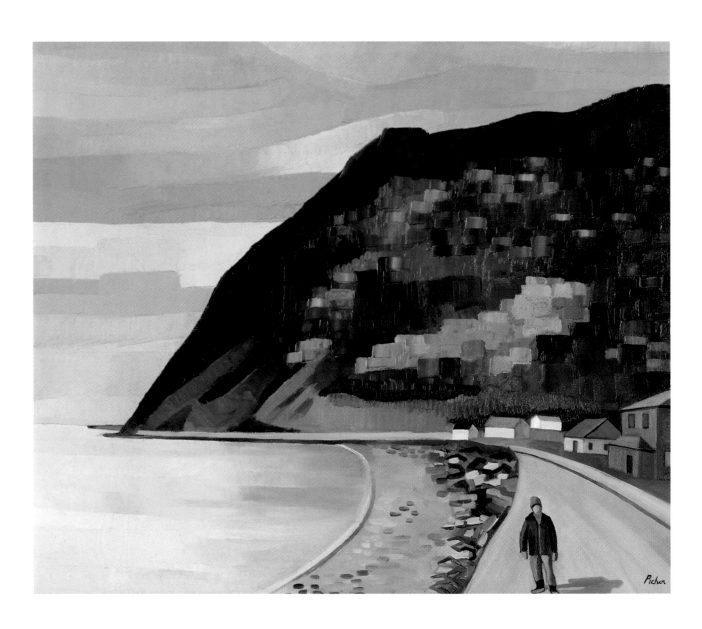

Mont-Saint-Pierre, Gaspésie, 1988
Huile sur toile / Oil on canvas
50,8 x 61 cm (20" x 24")
Collection Gonzague Dionne, Dan. Construction,
Charlesbourg, Québec

«La couleur de la Gaspésie»

Collection de la ville de Matane

«The colour of the Gaspé coast»

Collection of the town of Matane

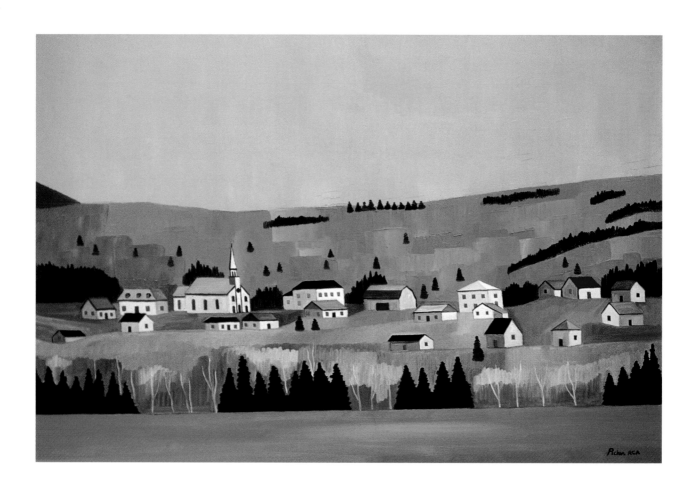

Le village de Madeleine, 1990
Huile sur toile / Oil on canvas
61 x 91,4 cm, (24" x 36")

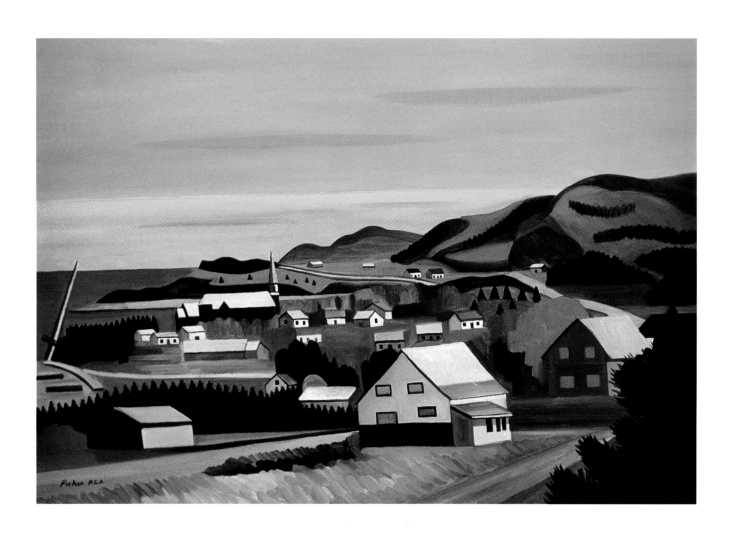

Les Méchins, 1990
Huile sur toile / Oil on canvas
61 x 91,4 cm, 24" x 36"

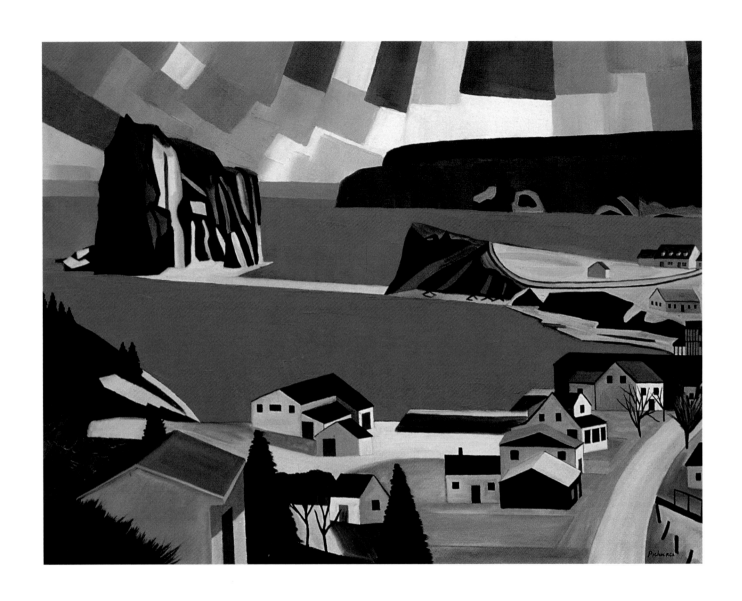

Percé, 1991
Huile sur toile / Oil on canvas
76,2 x 101,7 cm (30" x 40")

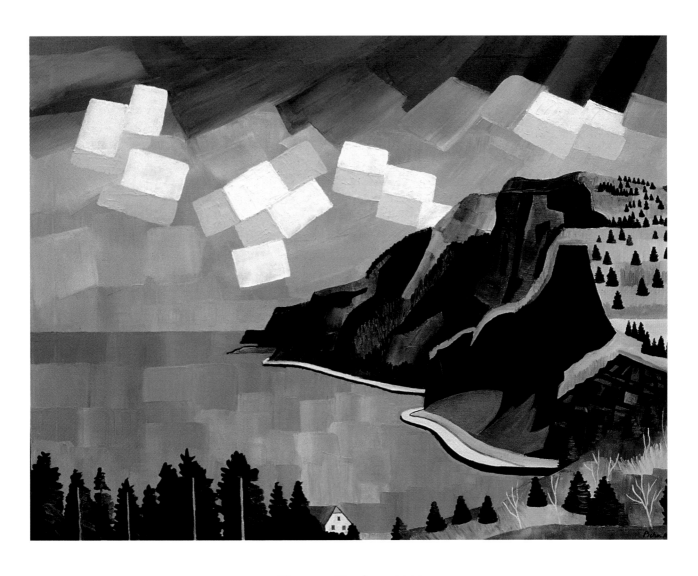

Grosses-Roches, 1990
Huile sur toile / Oil on canvas
76,2 x 101,7 cm (30" x 40")

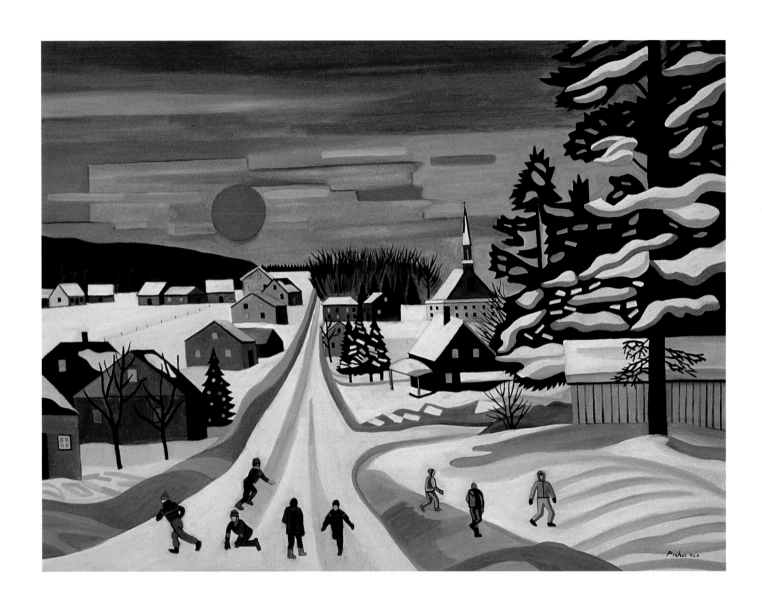

Noël à Saint-Damase, 1991
Huile sur toile / Oil on canvas
76,2 x 101,7 cm , 30" x 40"

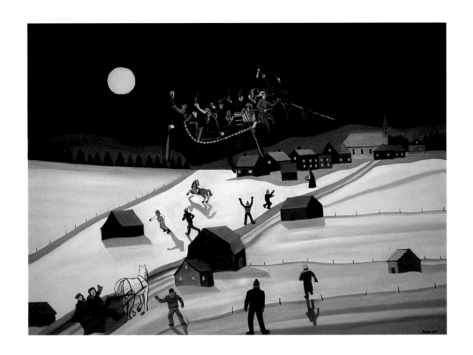

*La chasse-galerie
sur Saint-Léandre,* 1990
Huile sur toile / Oil on canvas
91,4 x 122 cm (36" x 48")

Enfants devant un village, 1990
Huile sur toile / Oil on canvas
45,7 x 61 cm (18" x 24")

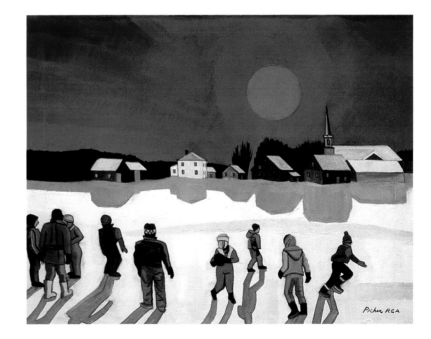

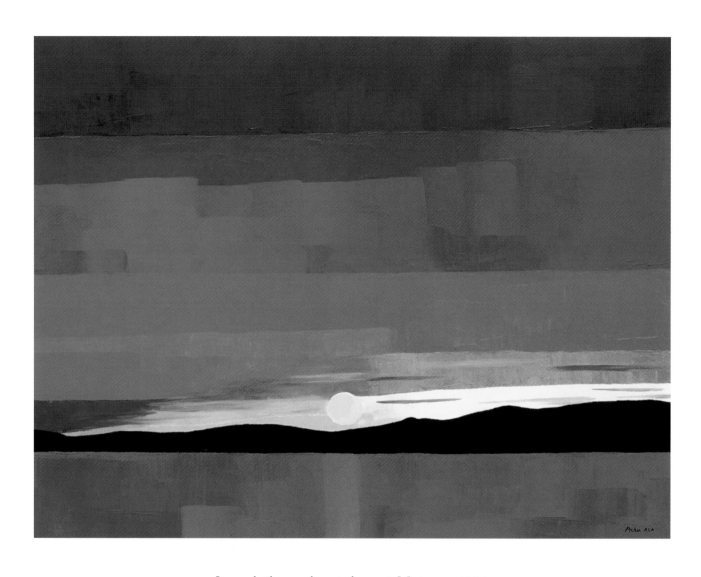

Le soleil couchant devant Matane, 1990
Huile sur toile / Oil on canvas
91,4 x 122 cm, 36" x 48"

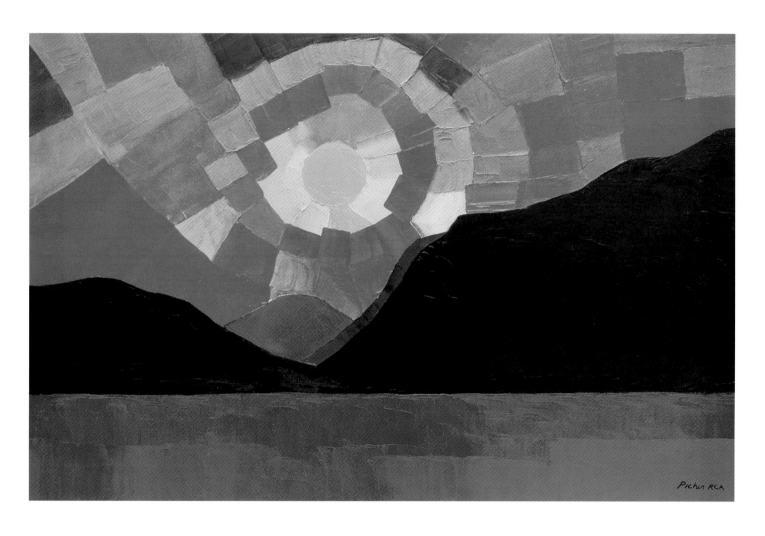

La vibration du soleil sur le lac Matane, 1990
Huile sur toile / Oil on canvas
61 x 91,4 cm (24" x 36")

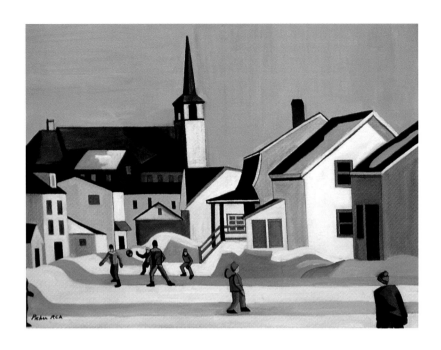

Sainte-Félicité, 1991
Huile sur toile / Oil on canvas
45,7 x 61 cm (18" x 24")

Petit-Matane, 1991
Huile sur toile / Oil on canvas
45,7 x 61 cm (18" x 24")

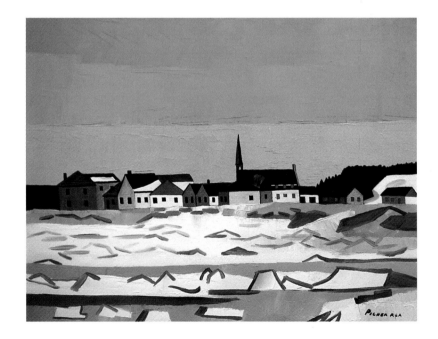

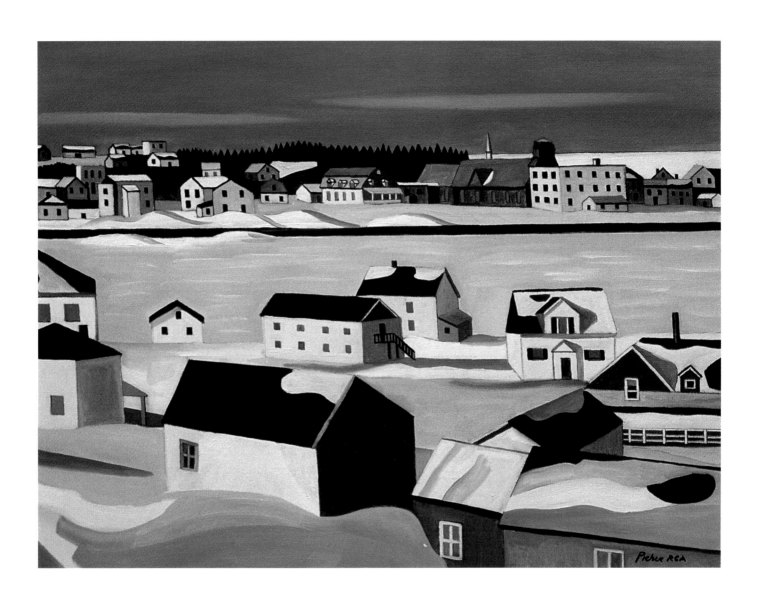

Vue de Matane, 1991
Huile sur toile / Oil on canvas
45,7 x 61 cm (18" x 24")

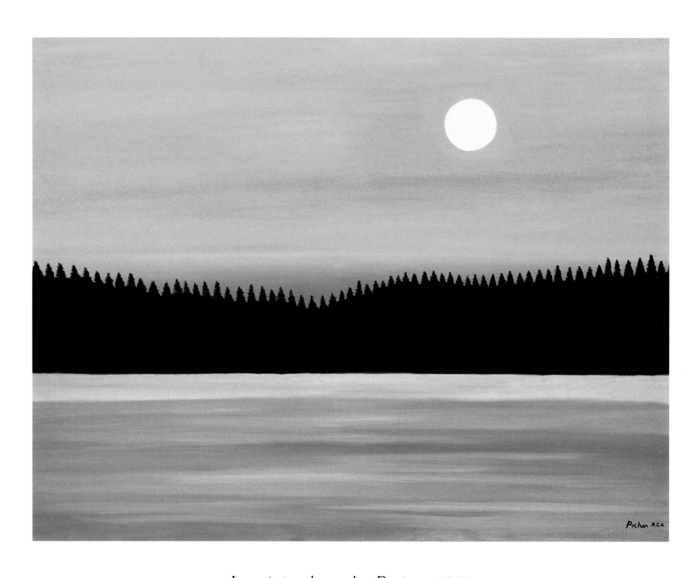

Le soir tombe au lac Portage, 1991
Huile sur toile / Oil on canvas
76,2 x 101,7 (30" x 40")

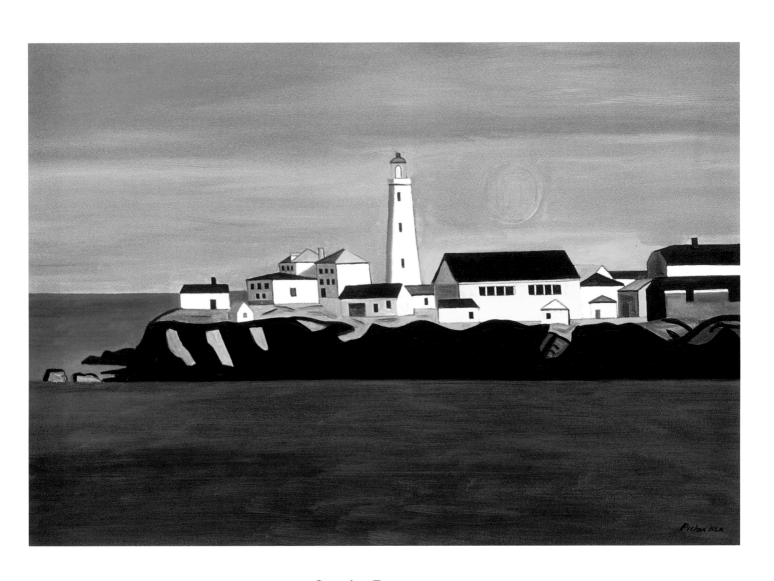

Cap-des-Rosiers, 1991
Huile sur toile / Oil on canvas
61 x 91,4 cm (24" x 36")

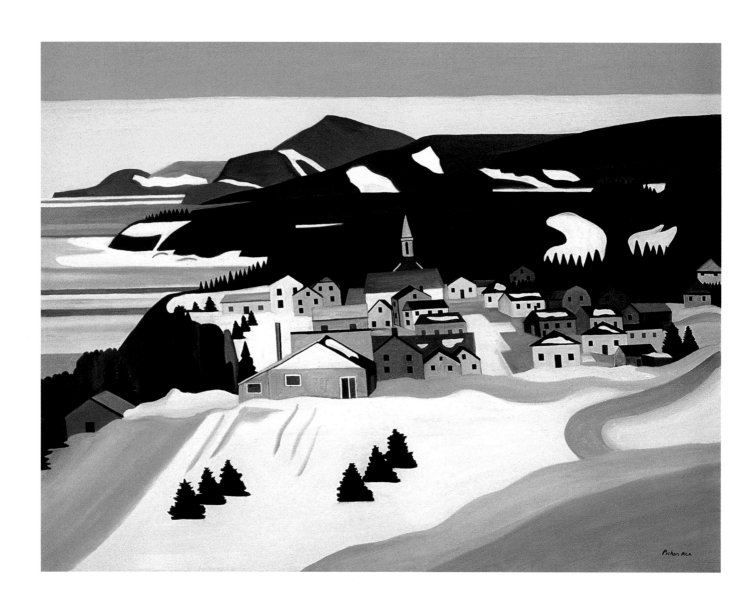

Grosses-Roches, 1990
Huile sur toile / Oil on canvas
91,4 x 122 cm (36" x 48")

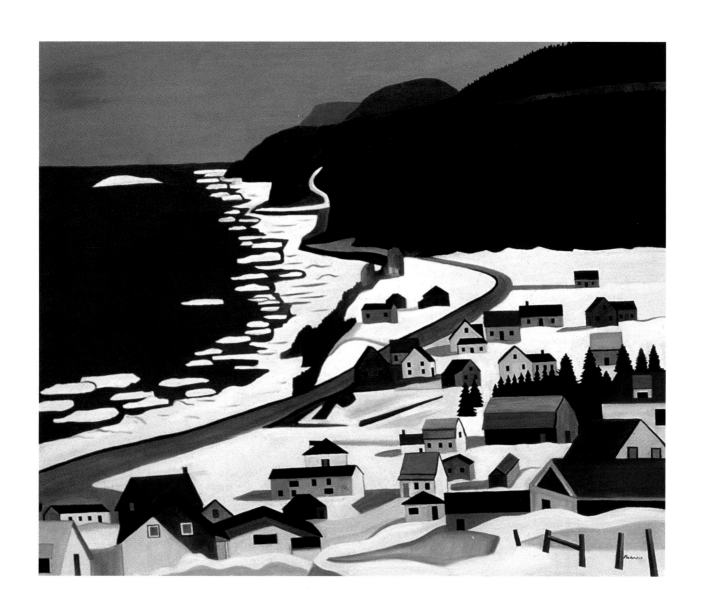

Cap avant Gros-Morne, 1991
Huile sur toile / Oil on canvas
101,7 x 122 cm (40" x 48")

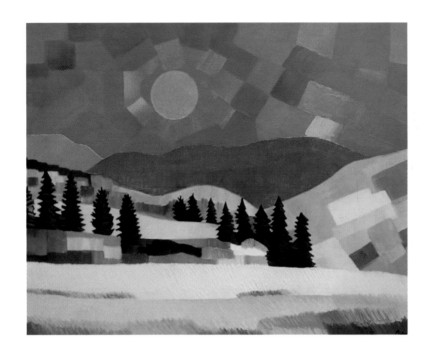

Soleil d'automne, 1990
Huile sur toile / Oil on canvas
76,2 x 101,7 cm (30" x 40")

Vent d'automne, 1991
Huile sur toile / Oil on canvas
50,8 x 61 cm (20" x 24")

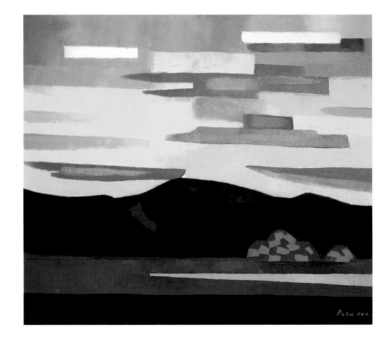

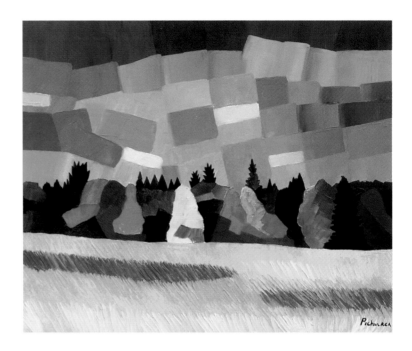

Fin d'automne, 1991
Huile sur toile / Oil on canvas
61 x 76,2 cm (24" x 30")

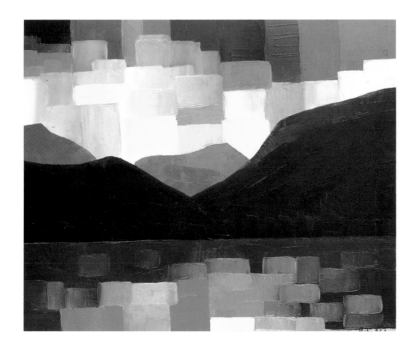

Aurores boréales, 1991
Huile sur toile / Oil on canvas
50,8 x 61 cm (20" x 24")

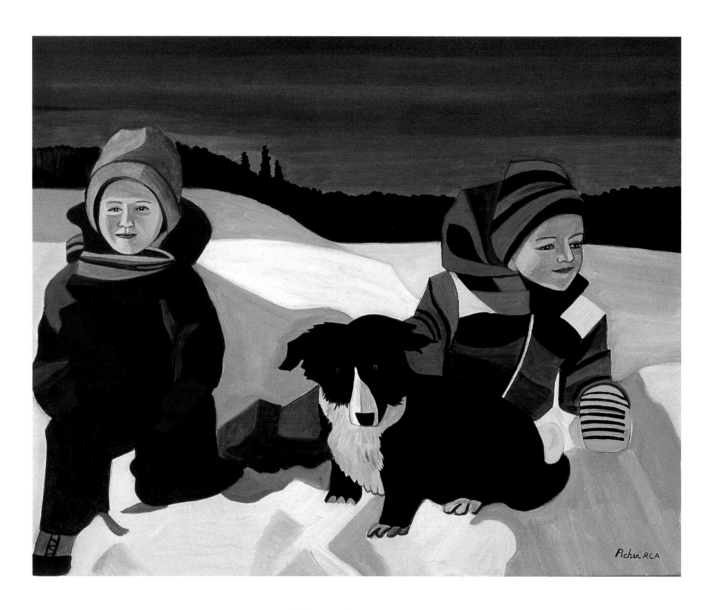

Mes enfants, 1991
Huile sur toile / Oil on canvas
61 x 76,2 cm (24" x 30")

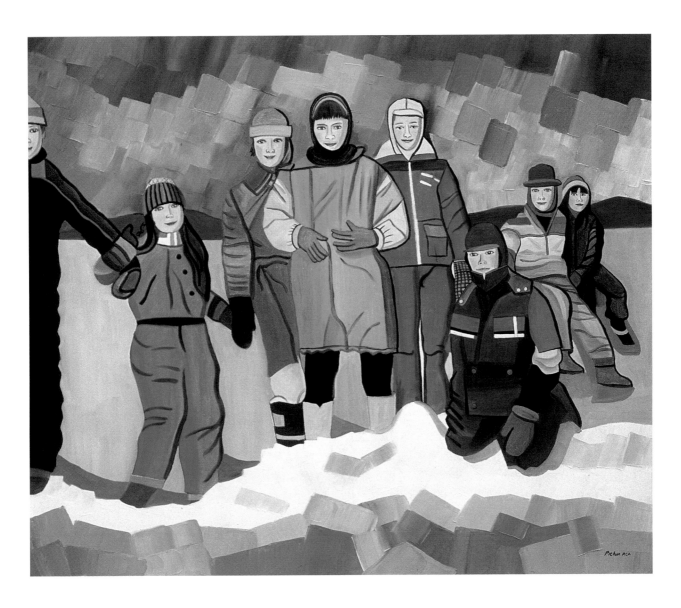

Les enfants de Saint-Léandre, 1991
Huile sur toile / Oil on canvas
101,7 x 122 cm (40" x 48")

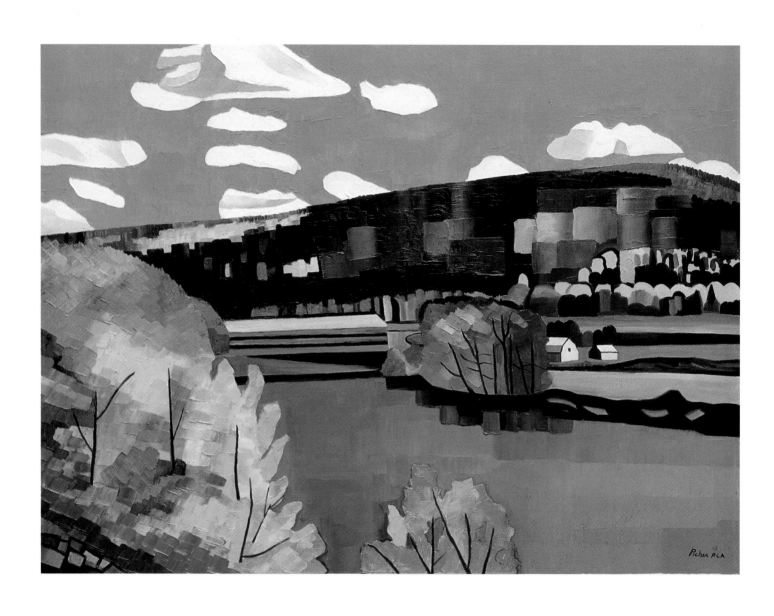

Le pont couvert de Saint-René, 1990
Huile sur toile / Oil on canvas
76,2 x 101,7 cm (30" x 40")

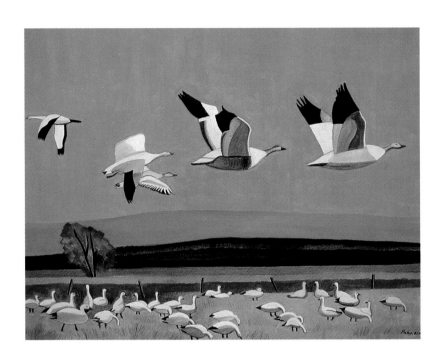

Les grandes oies blanches, 1990,
Huile sur toile / Oil on canvas
76,2 x 101,7 cm (30" x 40")

*Les orignaux du Parc
de la Gaspésie,* 1990
Huile sur toile / Oil on canvas
91,4 x 122 cm (36" x 48")

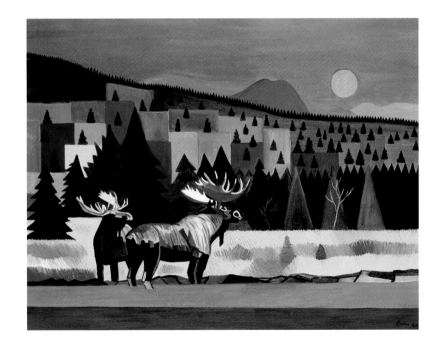

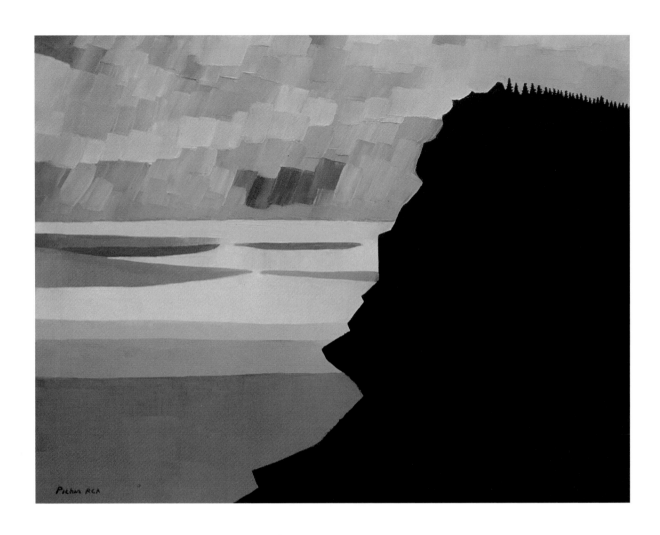

Pic de l'aurore, 1991
Huile sur toile / Oil on canvas
61 x 76,2 cm (24" x 30")

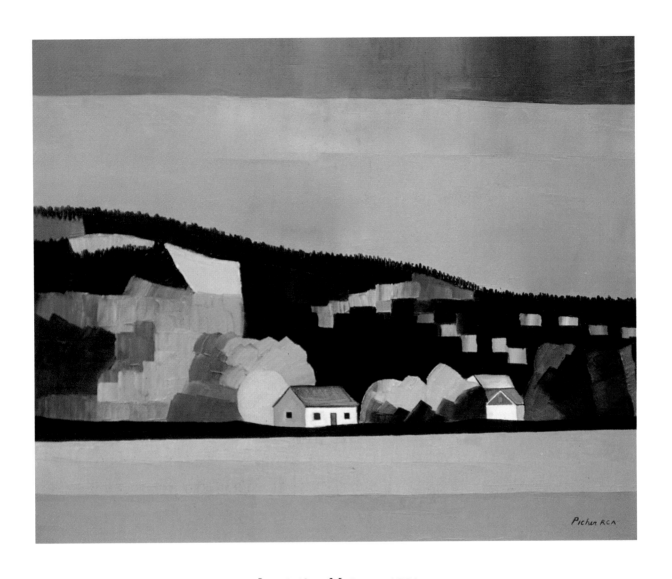

La rivière Matane, 1991
Huile sur toile / Oil on canvas
61 x 76,2 cm (24" x 30")

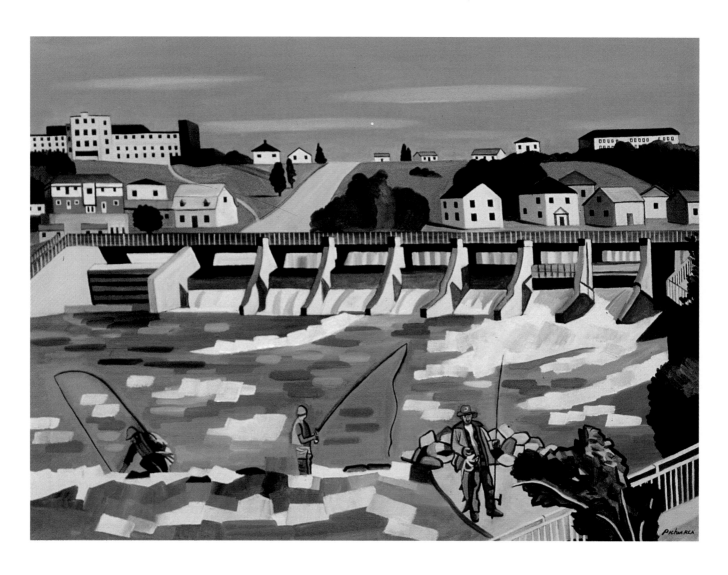

Pêche au saumon à Matane, 1991
Huile sur toile / Oil on canvas
76,2 x 101,7 cm (30" x 40")

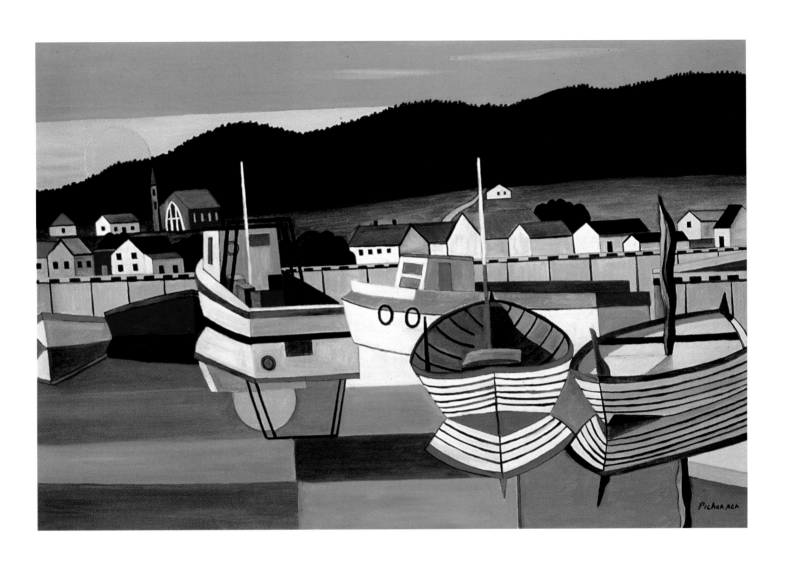

Anse-au-Griffon, 1991
Huile sur toile / Oil on canvas
61 x 91,4 cm (24" x 36")

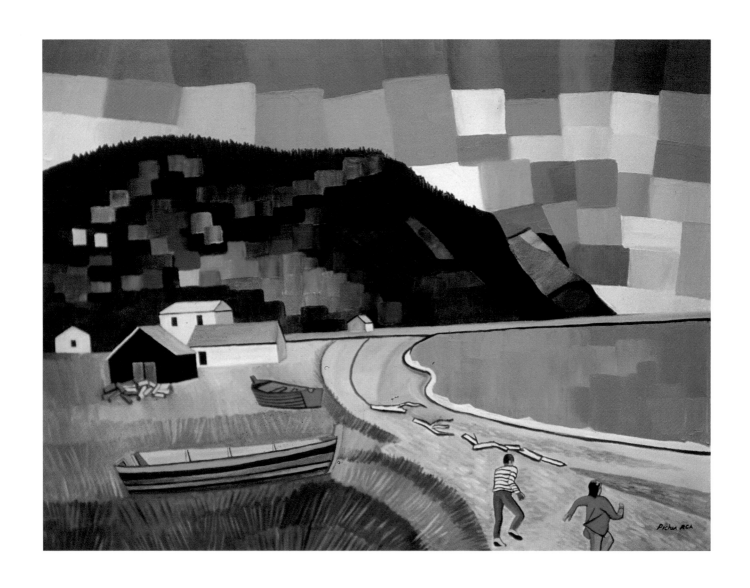

Petite-Madeleine, 1991
Huile sur toile / Oil on canvas
76,2 x 101,7 cm (30" x 40")

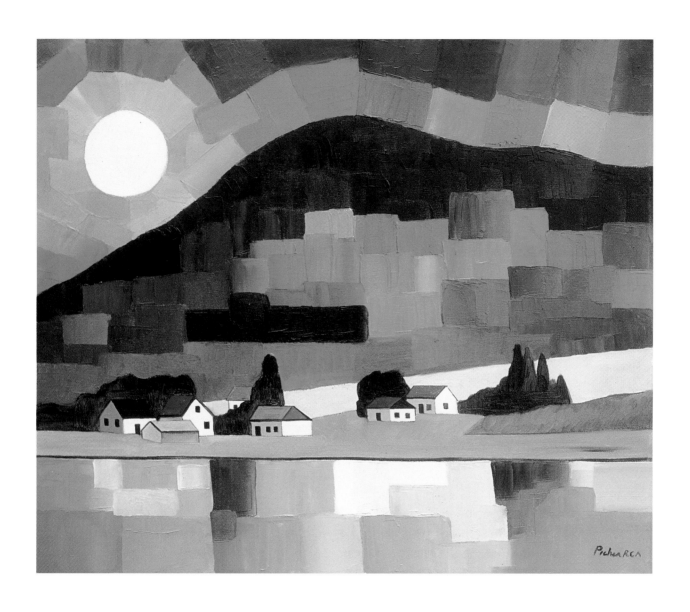

La rivière Matane, 1990
Huile sur toile / Oil on canvas
50,8 x 61 cm (20" x 24")

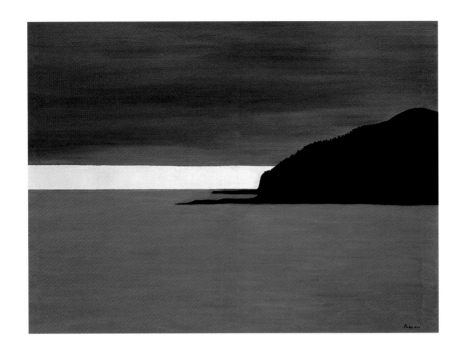

Cap-Blanc, Percé, 1991
Huile sur toile / Oil on canvas
76,2 x 101,7 cm (30" x 40")

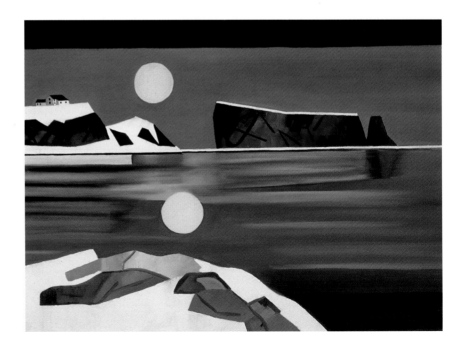

Clair de lune à Percé, 1991
Huile sur toile / Oil on canvas
61 x 91,4 cm (24" x 36")

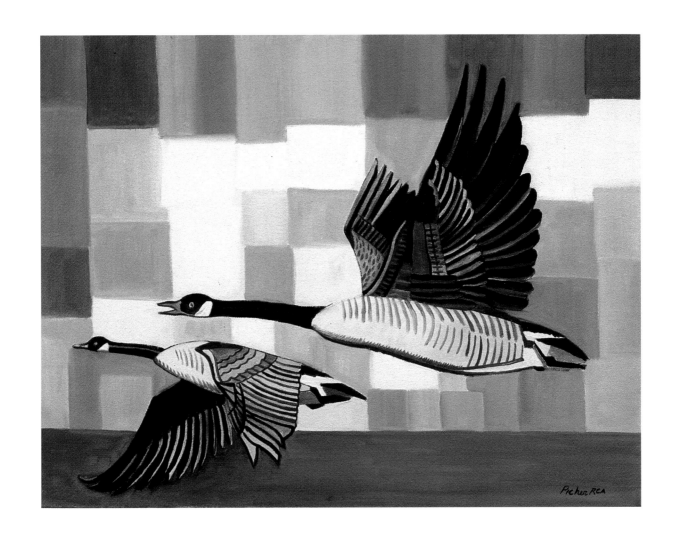

Vol d'outardes en Gaspésie, 1991
Huile sur toile / Oil on canvas
45,7 x 61 cm (18" x 24")

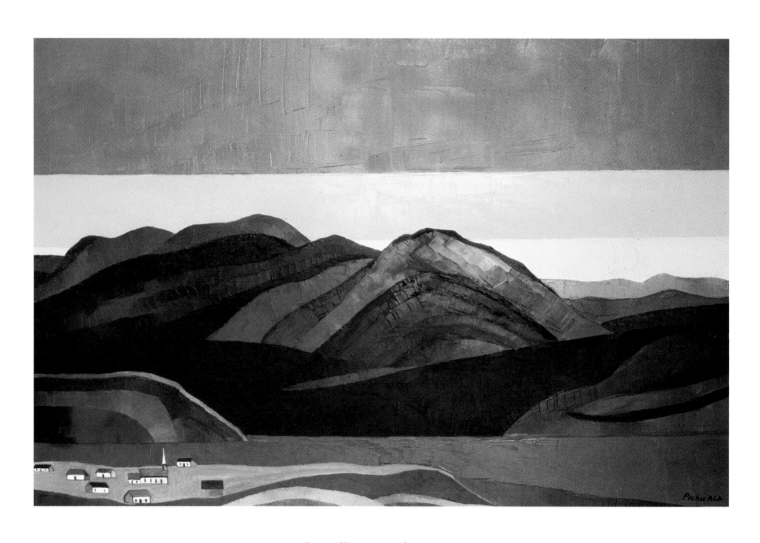

Le village perdu, 1990
Huile sur toile / Oil on canvas
61 x 91,4 cm (24" x 36")

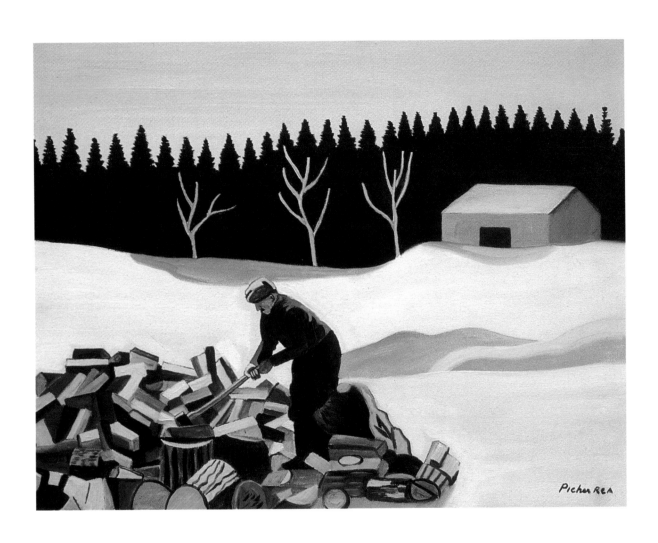

Le bûcheron, 1991
Huile sur toile / Oil on canvas
45,7 x 61 cm (18" x 24")

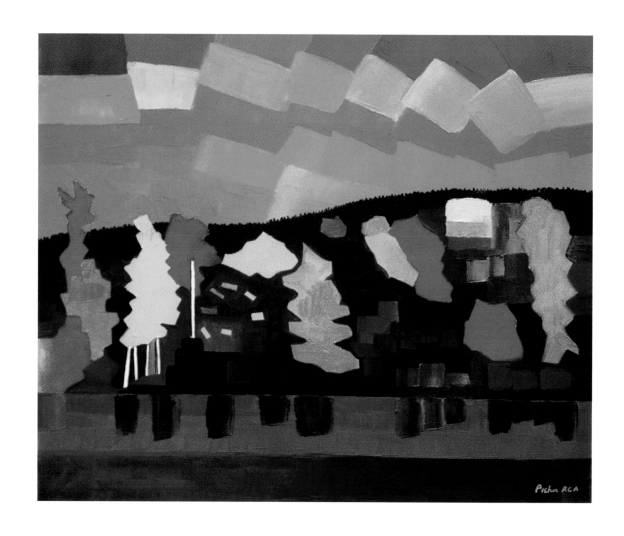

Feuillage d'automne, 1991
Huile sur toile / Oil on canvas
50,8 x 61 cm (20" x 24")

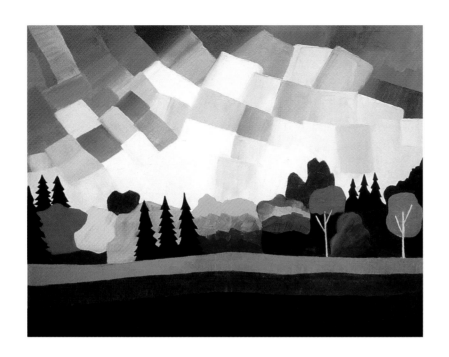

Automne à Saint-Léandre, 1990,
Huile sur toile / Oil on canvas
76,2 x 101,7 cm (30" x 40)

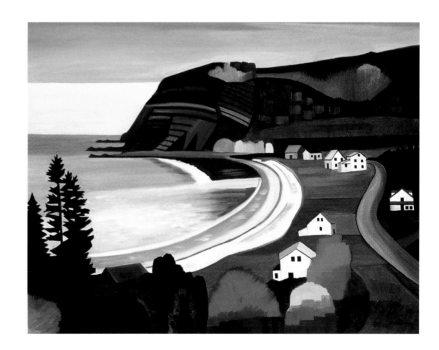

Madeleine, 1991
Huile sur toile / Oil on canvas
76,2 x 101,7 cm (30" x 40")

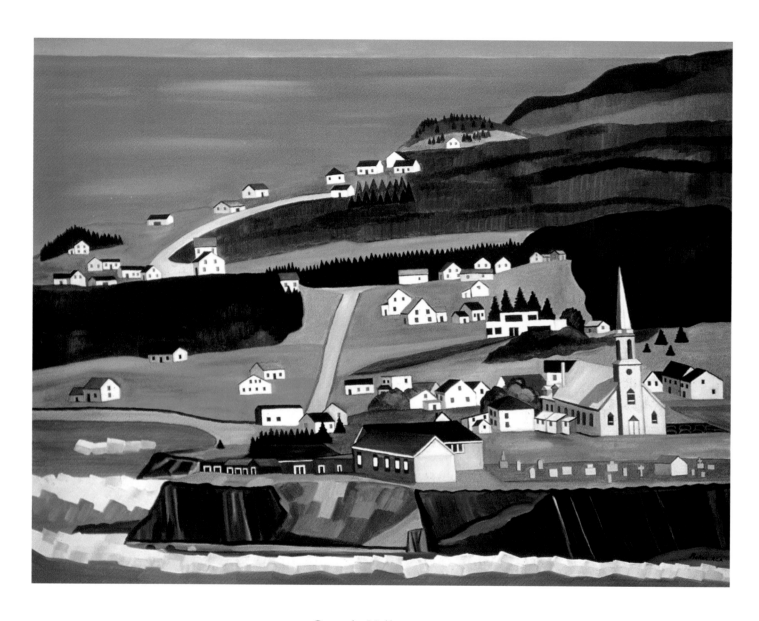

Grande-Vallée, 1990
Huile sur toile / Oil on canvas
91,4 x 122 cm (36" x 48")

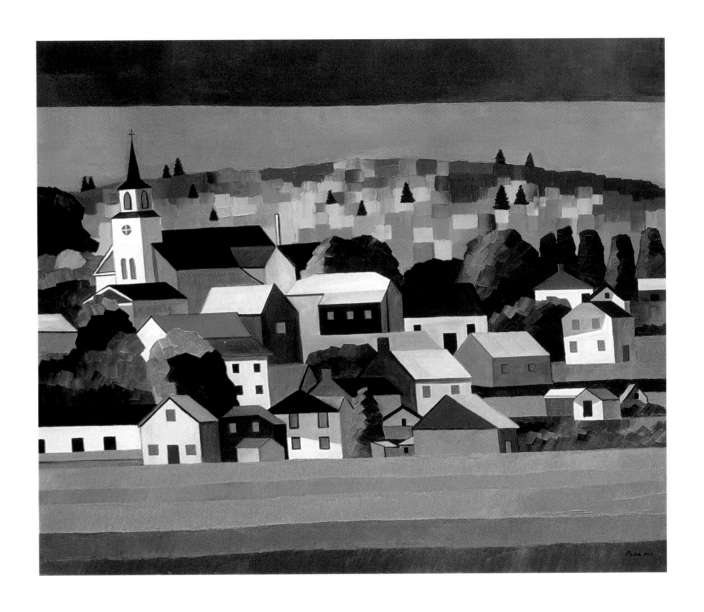

Saint-François-d'Assise, 1991
Huile sur toile / Oil on canvas
101,7 x 122 cm (40" x 48")

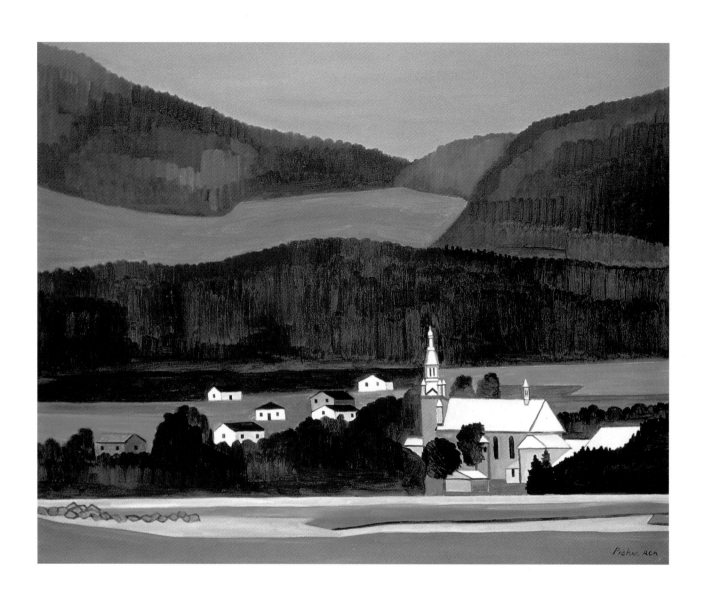

Sainte-Anne de Restigouche, 1991
Huile sur toile / Oil on canvas
61 x 76,2 cm (24" x 30")

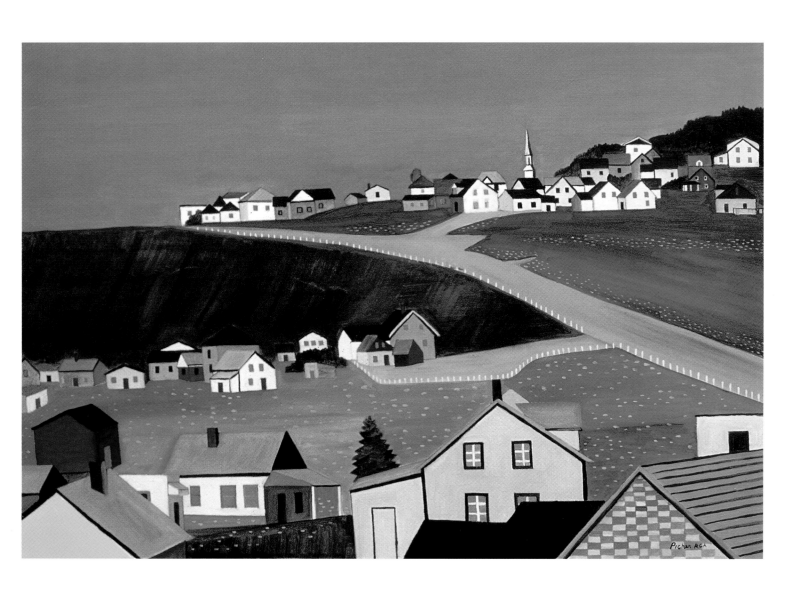

Tourelle, 1991
Huile sur toile / Oil on canvas
61 x 91,4 cm (24" x 36")

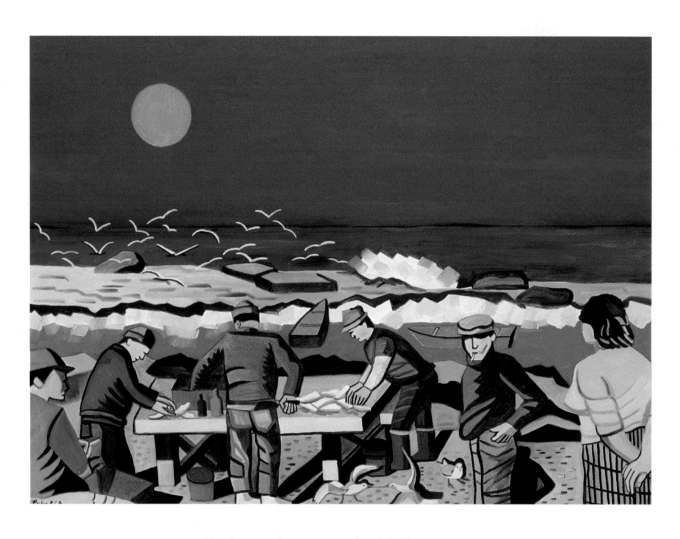

Pêcheurs de morue à les Méchins, 1990
Huile sur toile / Oil on canvas
91,4 x 122 cm (36" x 48")

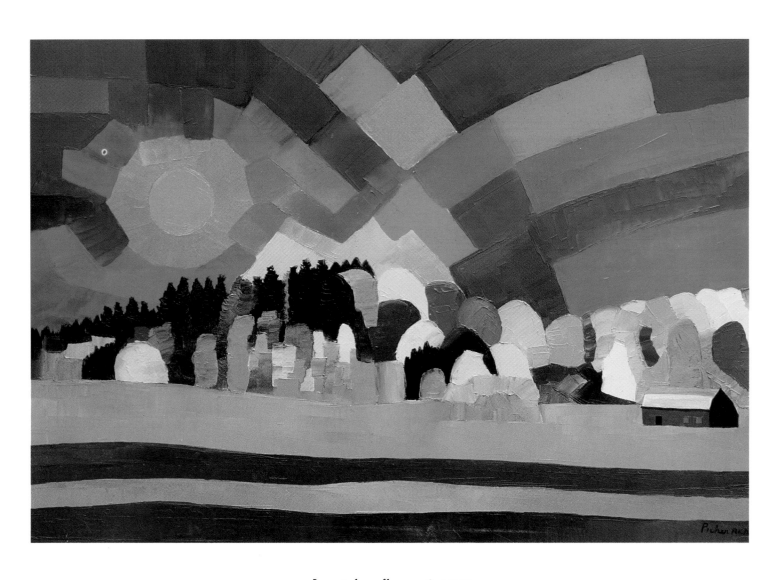

Le ciel enflammé, 1990
Huile sur toile / Oil on canvas)
61 x 91,4 cm (24" x 36")

COLLECTIONS PUBLIQUES ET PRIVÉES

Ambassades canadiennes
Art Gallery of Ontario, Toronto
Banque Nationale du Canada
Beaverbrook Art Gallery, Fredericton
Collection Copac, Rivière-du-Loup
Collection Dofasco, Hamilton
Collection Dr. O.J. Firestone, Ottawa
Coopers & Lybrand Consultants Group, Toronto
Dr Bruno Laplante, Québec
Dr Reynald Ferland, Québec
Dr. & Madame V. Thompson, Brooks Hills, Toronto
Galerie d'Agnes Etherington
Hart House, Université de Toronto
Janice & Nick Selemba, Richmond Hill, Ontario
La très Honorable Jeanne Sauvé, ex-gouverneur
 général du Canada
Lines and Travel Insurance, Zurich
M. Dick H. Stroink, Islington, Ontario
M. Douglas J. Nicholson, Vice-président du personnel
M. Jeffrey N. Green, Gordon Capital, Toronto
M. John Clark, Connor Clark, Toronto
M. Mike Cyr, Vice-président, Swift Sure Group,
 Oakville, Ontario
M. Milan Somborac, Collington, Ontario
M. Peter Bronfman, Toronto
M. Sidney Banks, Banks in Television, Toronto
M. Vaughan Bowen, Toronto
M. et Mme Benko, Power Engineering Book, St-Albert,
 Alberta
M. et Mme Heney, Toronto
M. et Mme Henry C. Knight
M. et Mme Robert Lavoie, Eugène Lavoie Inc., Québec
Me Alain Morand, Québec
Mme Dorothy R. Bach, M. Ken Alderdice, Islington,
 Ontario
Musée de Joliette
Musée de l'Université Laval
Musée des beaux-arts du Canada
Musée du Québec
Révérend Brian Freeland, Toronto
Université d'Ottawa
Université Queen's, Kingston
Ville de Matane, Québec
Ward Graphics, Mississauga, Ontario

PRIX ET HONNEURS

1956 Prix Jessie Dow, Salon du printemps
 Musée des Beaux-Arts de Montréal
1957 Prix d'acquisition, Seconde Biennale d'Art
 canadien, Galerie nationale du Canada
1962 Prix d'acquisition, Conseil des Arts du Canada
 Beaverbrook Art Gallery
1961 Représente le Canada à la Deuxième Biennale
 internationale de Paris
1973 Élu membre associé Académie Royale
 Canadienne des Arts

BOURSES D'ÉTUDES ET DE RECHERCHES

1948-50 Gouvernement du Québec, études en France
1948-50 Gouvernement français, études en France et
 en Italie
1955-56 The Elisabeth T. Greenshields Memorial
 Foundation, recherches personnelles et études
 aux Musées de Boston et de New York
1958 La Fondation Salvador Dali du Bryn Mawr
 College, études au Mexique et au Yucatan
1961 Bourse de recherche du Conseil des Arts du
 Canada
1965 Bourse de recherche du Conseil des Arts du
 Canada en italie et en Grèce

EXPOSITIONS DE GROUPE

1973 Représente le Canada à la Cinquième Biennale
 de peinture canadienne à l'Institut du
 Commonwealth à Londres
1979 Exposition à Londres avec la Collection
 Elisabeth T. Greenshields
1984 Expositions à Londres, Paris, Madrid,
 Düsseldorf avec la Collection O.J. Firestone

PUBLIC AND PRIVATE COLLECTIONS

Agnes Etherington Gallery
Art Gallery of Ontario, Toronto
Beaverbrook Art Gallery, Fredericton
Canadian Embassies
Coopers & Lybrand Consultants Group, Toronto
Copac Collection, Rivière-du-Loup
Dofasco Collection, Hamilton
Dorothy R. Bach, Ken Alderdice, Islington, Ontario
Douglas J. Nicholson, Vice-President, Personnel,
Dr. and Mrs. V. Thompson, Brooks Hills, Toronto
Dr. Bruno Laplante, Québec
Dr. Reynald Ferland, Québec
Dr. O. J. Firestone Collection, Ottawa
Hart House, University of Toronto
Janice and Nick Selemba, Richmond Hill, Ontario
Jeffrey N. Green, Gordon Capital, Toronto
John Clark, Connor Clark, Toronto
Lines and Travel Insurance, Zurich
Mike Cyr, Vice-President, Swift Sure Group, Oakville, Ont.
Milan Somborac, Collington, Ontario
Mr. Alain Morand, Quebec City
Mr. Dick H. Stroink, Islington, Ontario
Mr. Peter Bronfman, Toronto
Mr. and Mrs. Benko, Power Engineering Book, St. Albert, Alberta
Mr. and Mrs. Heney, Toronto
Mr. and Mrs. Henry C. Knight
Mr. and Mrs. Robert Lavoie, Eugène Lavoie Inc., Quebec
Musée de Joliette
Musée de l'Université Laval
Musée du Québec
National Bank of Canada
National Gallery of Canada
Queen's University, Kingston
Rev. Brian Freeland, Toronto
Sidney Banks, Banks in Television, Toronto
The Right Honourable Jeanne Sauvé, ex-Governor General of Canada
University of Ottawa
Vaughan Bowen, Toronto
Ward Graphics, Mississauga, Ontario

PRIZES AND AWARDS

1956 Jessie Dow Prize, Spring Salon
Montreal Museum of Fine Arts
1957 Acquisition Prize, Second Biennial of Canadian Art, National Gallery of Canada
1962 Acquisition Prize, Canada Council
Lord Beaverbrook Art Gallery
1961 Represented Canada at the Second Paris International Biennial
1973 Elected Associate Member
Royal Canadian Academy of Arts

STUDY AND RESEARCH GRANTS

1948-50 Government of Québec, studies in France
1948-50 Government of France, studies in France and Italy
1955-56 The Elisabeth T. Greenshields Memorial Foundation, personal research and study at the museums of Boston and New York
1958 Salvador Dali Foundation, Bryn Mawr College studies in Mexico and Yucatan
1961 Canada Council Research Grant
1965 Canada Council Research Grant studies in Italy and Greece

GROUP EXHIBITIONS

1973 Represented Canada at the Fifth Biennial of Canadian Art, Commonwealth Institute, London
1979 Exhibition in London with the Elisabeth T. Greenshields Collection
1984 Exhibitions in London, Paris, Madrid and Düsseldorfwith the O. J. Firestone Collection

Les livres d'art parus aux Éditions Broquet

SIGNATURES :
Léo Ayotte
Basque
Paul-V. Beaulieu
Jean-Marc Blier
Jordi Bonet
Gabriel Bonmati
Umberto Bruni
Stanley Cosgrove
Bruno Côté
Nérée de Grâce
Le Groupe des Sept
Pierre-Gilles Dubois
Marcel Fecteau
Marc-Aurèle Fortin
Robert-Émile Fortin
Helmut Gransow
Francine Gravel
Louis Jaque
Jean-Paul Ladouceur
Viateur Lapierre I
Viateur Lapierre II
André l'archevêque
Ozias Leduc
Michel Leroux
Henri Masson
Monique Mercier
André Michel I
André Michel II
Claude Picher I
Claude Picher II
Roland Pichet
Narcisse Poirier
Paul Soulikias
Miyuki Tanobe I
Miyuki Tanobe II
Thibor K. Thomas
Pierre Tougas I
Pierre Tougas II
Léo-Paul Tremblé
Roméo Vincelette

À paraître :
Suzor-Coté
Gatien Moisan
Léo Ayotte II
Douglas Manning
Nicole Foreman

SIGNATURES + :
Albert Dumouchel
La carte postale québécoise
Peindre un pays (Peintres populaires de Charlevoix)
Verriers du Québec

CARNETS SIGNATURES
André Michel (Entre ciel et sable Israël)
André Michel (Métamorphose)

RÉTROSPECTIVE DE L'ART :
Le Groupe des Sept
Le Nu dans l'art au Québec
Le paysage dans la peinture au Québec
Les grandes étapes de l'art au Canada
Objets de civilisation
Rousseau et le Moulin des arts
Tom Thomson

L'APOGÉE :
Clarence Gagnon
Jean-Luc Grondin
Alfred Pellan

ESPACE ET MATIÈRE
Roger Cavalli
Yves Trudeau

AGENDA D'ART
1983 - La vie quotidienne au Canada du 19e siècle
1984 - Images de la ville au Canada du 19e siècle
1985 - Québec d'autrefois
1986 - Œuvres de 50 femmes artistes
1987 - Québec, patrimoine mondial

Achevé d'imprimer sur les presses
de l'imprimerie Boulanger inc.
en octobre 1992.